SUNDBORN

칼 라르손의 나의 집 나의 가족

CARL LARSSON'S Home & Family

칼 라르손의 나의 집 나의 가족

CARL LARSSON'S Home & Family

폴리 로슨 글 김희정 옮김 배수연 그림에세이

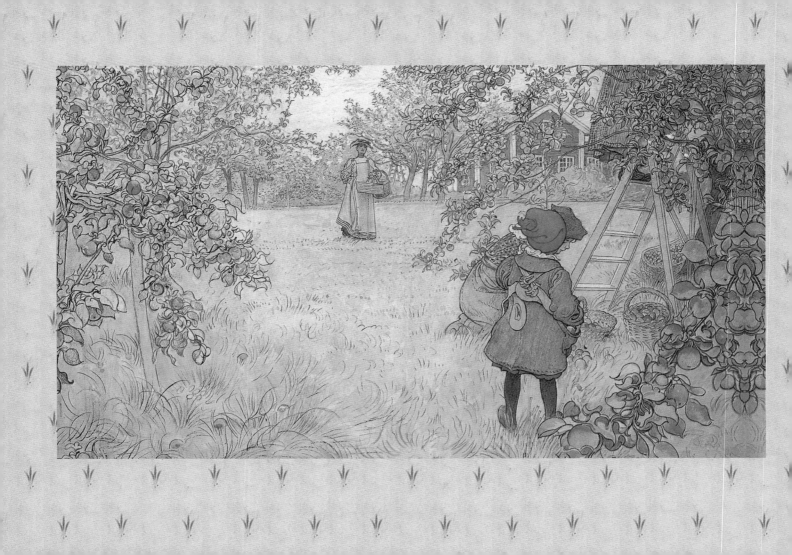

여기 우리의 집,

여름 살구와 가을 사과처럼

제멋대로 자라난 덤불 속에 똑 떨어져 있네.

누가 주웠을까?

누가 맛봤을까?

—

배수연

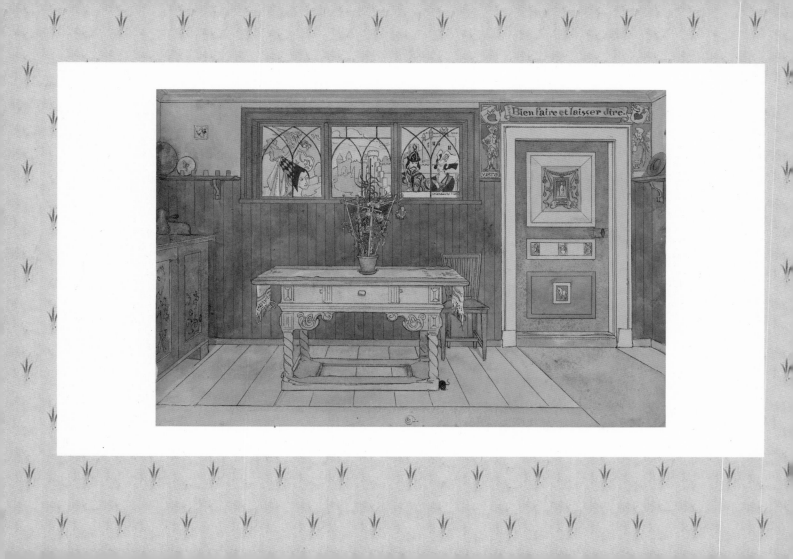

차례

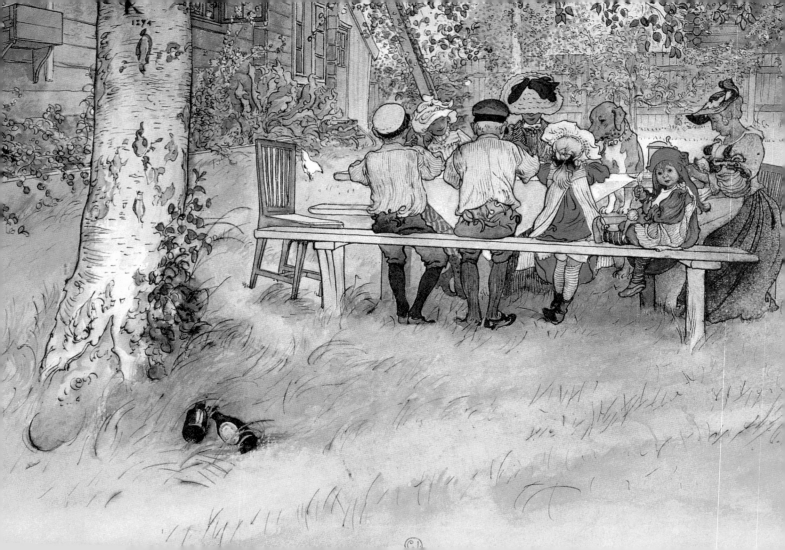

나의 집

a Home

1888년, 칼 라르손Carl Larsson은 스웨덴 서쪽의 작은 마을 순드본Sundborn으로 이사했습니다.

그는 이곳에서 얻은 영감을 많은 그림으로 남겼습니다.

칼은 늘 연필이나 먹물로 밑그림을 스케치하면서 그림을 시작했는데,

이 책에 실린 대부분의 그림은 그렇게 연필과 먹물 스케치 위에

수채 물감으로 완성했습니다.

칼은 그림의 일부는 색을 칠하지 않고

종이의 하얀색이 그대로 빛나도록 했습니다.

이 그림에 보이는 다리는 릴라 히트내스Lilla Hyttnäs*, 곳에 있는 작은 오두막 농장으로 가는 길목에 있습니다.

칼은 릴라 히트내스에서 아내 카린Karin, 그리고 여덟 자녀와 함께 살았습니다.

* 스톡홀름의 북쪽 파룬 교외에 작은 별장으로 칼 라르손과 그의 가족이 직접 꾸미고 가꾼 집.

1837년에 지어진 라르손 가족의 2층 집은 공사가 끊일 날이 없었습니다.
버려진 땅에 지어진 이 집은 카린의 아버지 아돌프 베르규어Adolf Bergöö에게서 받은 집이었는데
여기저기 손볼 곳이 많았습니다.
라르손 가족은 안락한 집을 만들기 위해 정성을 쏟았고,
오랜 기간에 걸쳐 총 일곱 차례 대규모 개조 공사를 했습니다.
칼의 스튜디오 공사도 큰 공사 중 하나였습니다.
그는 점점 늘어가는 작품을 보관할 수 있는 스튜디오가 필요했습니다.
그림에서 지붕에 흰 굴뚝이 보이고 창문이 많은 방이 새로 만든 칼의 작업 공간입니다.
칼은 스튜디오가 생기면서 작은 크기의 수채화나 유화에서 벗어나 큰 그림을 그리기 시작했습니다.

이 그림에는 그의 집이 가진 자연스러운 아름다움이 잘 드러나있지만
순드본 주민들 중에는 오랜 시간에 걸쳐 하나씩 만들어 더해진 방들이 이리저리 튀어나오고,
지붕에 나무를 손으로 깎아 만든 용 조각이 장식된 이 집을
보기 흉하다고 생각하는 사람들도 있었습니다.

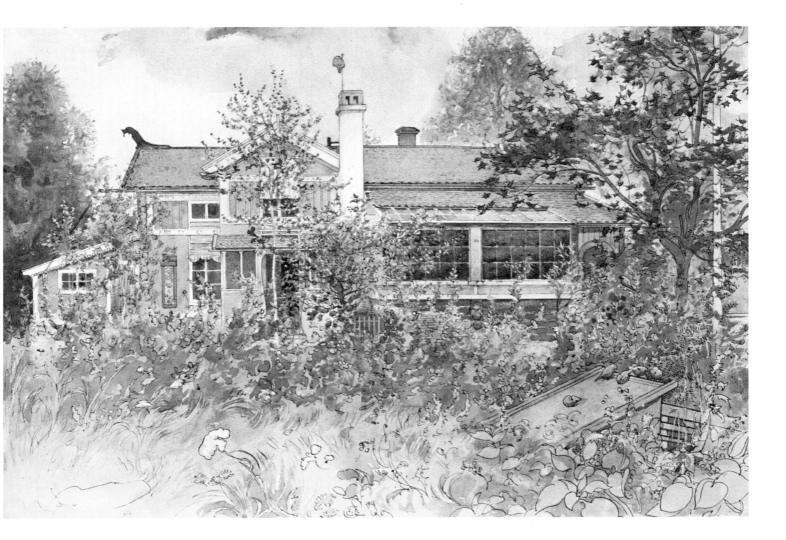

칼의 스튜디오 내부 그림입니다.

테이블 위에는 종이, 초크, 먹물 등이 놓여 있고,

수채 물감 상자와 다람쥐 털, 담비 꼬리털로 만든 붓들도 보입니다.

그림의 오른쪽 구석에 보이는 커다란 양산은 칼이 야외 작업을 할 때 캔버스에 그늘을 만들어줍니다.

이젤 위에 미완성으로 놓인 그림의 주인공은 딸 리즈베스Lisbeth같아 보입니다.

칼은 그림 뿐 아니라 나무 조각과 목공에도 능했는데

앞 그림에 보이는 나무로 만든 용 조각도 그의 작품입니다.

그는 노인과 새를 나무로 조각하는 일도 즐겼습니다.

건너편 벽에 걸린 목공 연장 걸이에는

톱, 대패, 끌, 드릴, 스크루드라이버, 자 등이 보입니다.

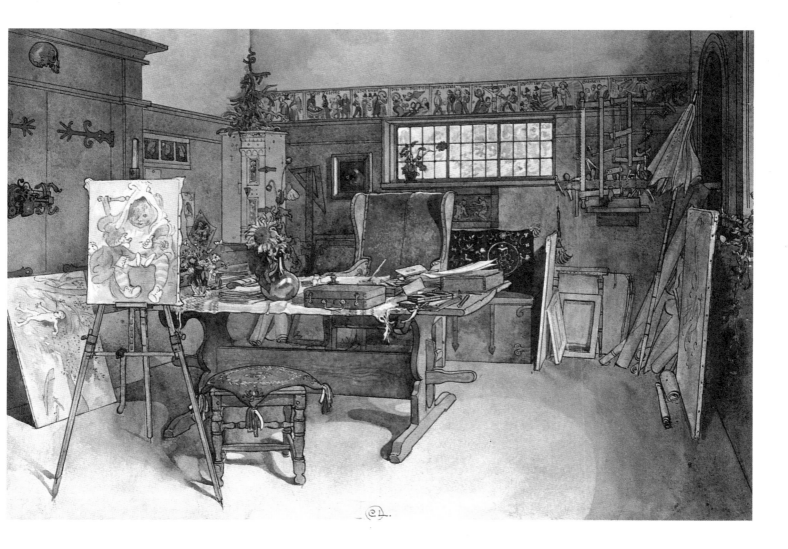

앞 그림에 이어서 칼의 스튜디오를 더 자세히 볼 수 있습니다.
등을 돌린 모델은 라르손 가족의 일을 돕던 안나로,
칼의 그림을 위해 1~2 주씩 모델 서는 일을 자주 했습니다.

구석에 놓인 빨간색 목재 소파는 칼이 직접 만든 것입니다,
소파의 높은 기둥 위에서 지팡이에 한껏 기대 서 있는
장난스러운 인물은 칼 라르손 자신을 형상한 작품입니다.
목수로서의 그의 재능과 짓궂은 유머 감각을 엿볼 수 있는 대목입니다.
기둥 옆의 작은 문을 열면 나오는 장에는 유화 물감을 보관했는데,
그는 문 안쪽에 연필로 각 튜브의 리스트를 적어 위치를 표시했습니다.

높이 난 유리창으로 얼굴을 빼꼼 내밀고
화실 안을 들여다보는 칼의 아들 울프Ulf의 모습이 사랑스럽습니다.
문 위쪽에 그려진 초상화의 주인공은 아내 카린입니다.

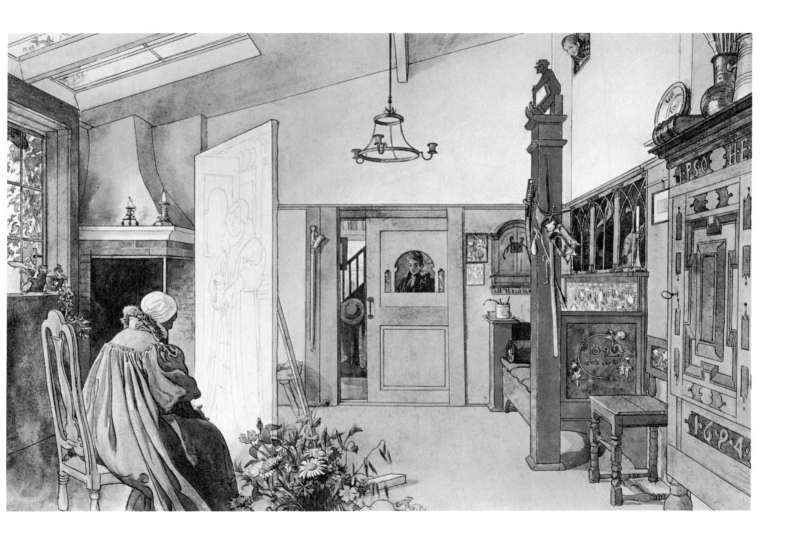

카린과 칼은 아이들이 모두 잠든 후 다이닝룸에서 함께 시간을 보내곤 했습니다.
두 사람은 프랑스 파리 남쪽의 작은 마을 그레Grez에
그림을 그리러 갔다가 처음 만났습니다.
그들의 이야기는 순드본에 도착한 어느 여름으로 이어집니다.

그 해 순드본의 여름은 6주 내내 비가 내렸습니다.
그림을 그리러 야외로 나갈 수 없게 되자 칼은 크게 낙담했습니다.
하지만 카린은 실망한 칼에게 바깥 풍경 대신 아이들, 꽃, 가구 같은 소재를 그려보라고 권했습니다.
실내 풍경에 대한 화가의 평생에 걸친 열정이 탄생한 순간이었습니다.
카린과 칼은 릴라 히트내스에서 30년을 함께 살았습니다.

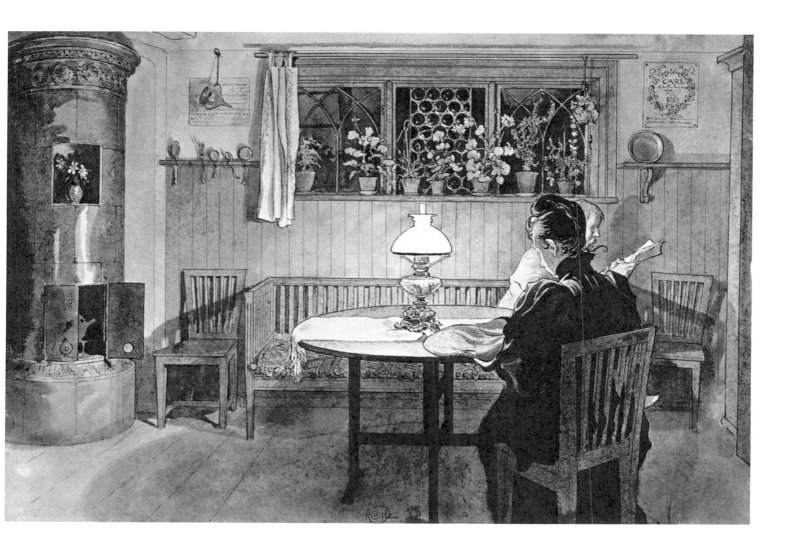

이 그림은 칼 라르손이 처음으로 실내 풍경을 그린 작품입니다.

〈벌서기 자리The Punishment Corner〉라고 부르는 이 그림에는

거실 구석에서 벌을 서는 칼의 아들 폰투스Pontus가 등장합니다.

폰투스의 옆에는 새, 꽃, 하트 무늬로 화려하게 장식된 난로가 있고,

왼쪽으로는 영어 노래 가사가 적힌 아름다운 문이 보입니다.

"작은 아씨가 있었네, C.L.과 함께 살았지, 떠나지 않는다면, 여전히 거기 살 걸세-아주 행복하게"라고.

노래 가사 아래쪽에는 카린의 초상화가 그려져 있습니다.

이 노래는 카린에 대한 연시입니다.

칼의 그림을 엮은 책이 널리 알려지면서,

그는 화가 뿐 아니라 혁신적인 인테리어 디자이너로도 이름을 날렸습니다.

밝은 색을 칠한 가구를 직접 만들고, 그림과 글로 장식하는 스웨덴 스타일은

바로 칼 라르손이 창시한 것으로 알려져 있습니다.

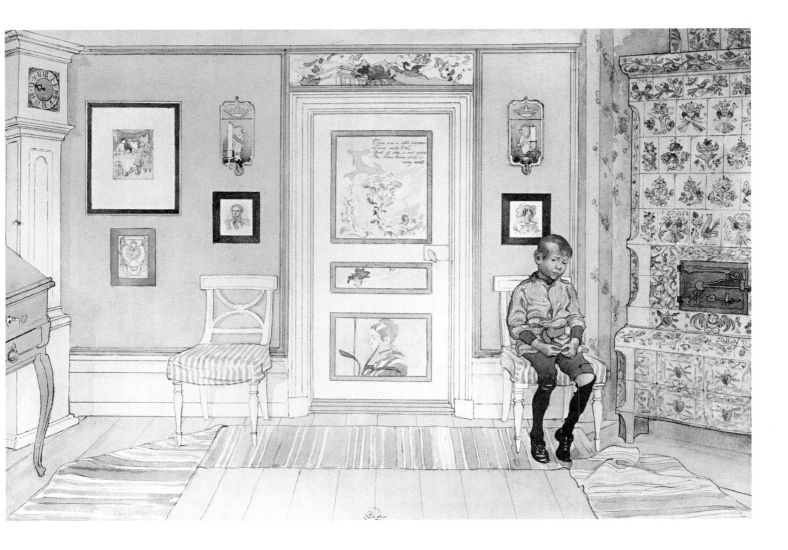

역시 거실이 배경인 이 그림에는 칼의 딸 수잔느Suzanne가 보입니다.

19세기 말 스웨덴의 대부분의 집들은 어둡고 모든 것이 무채색이었지만,

칼의 집은 햇살이 가득하고 밝은 색을 많이 써서

다른 집과는 확연히 달랐습니다.

창틀, 문과 벽의 패널, 가구에는 모두

파랑, 빨강, 하양, 초록 등의 페인트를 칠했습니다.

여덟 명의 자녀를 돌보느라 그림 그릴 시간을 내기 어려워진 카린은

그림 대신 러그와 태피스트리를 짜기 시작했습니다.

그림에 보이는 세로줄 무늬 러그도 카린의 작품입이다.

그는 칼과는 달리 선명한 색의 기하학 디자인을 선호했습니다.

카린은 포장지에 차콜과 초크로 패턴을 디자인한 다음

베틀 뒤에 걸어놓고 작업했습니다.

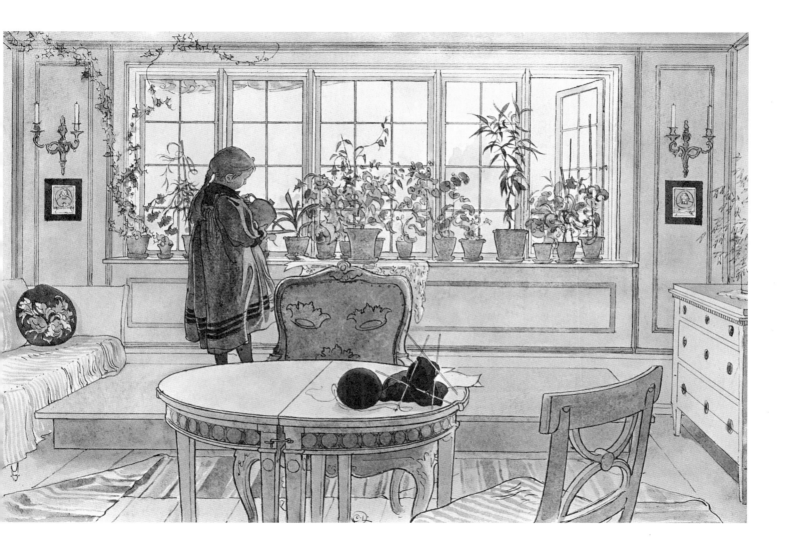

또다시 라르손 가족의 거실입니다.
〈게으름 자리 Lazy Corner〉라고 부르는 이 그림에는
라르손 가족의 반려견 카포가 등장합니다.
칼은 구석에 놓인 소파에 앉아 휴식하기를 좋아했습니다.
탁자에 걸쳐진 긴 파이프는 칼의 것입니다.

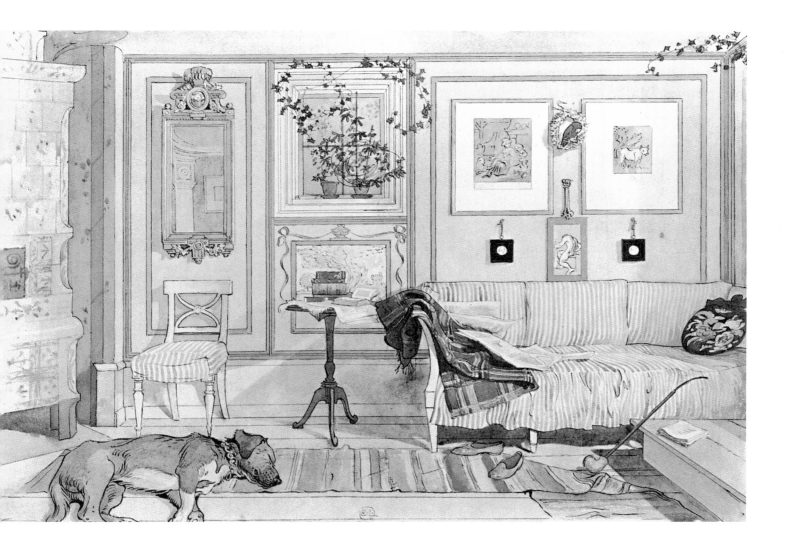

부엌은 칼이 직접 꾸미지 않은 유일한 공간입니다.

오른쪽에 보이는 스토브 자리에는 원래 돌로 만든 커다란 화덕이 있었습니다.

어느 해 여름, 가족들이 휴가로 집을 비운 사이 일꾼들이 화덕을 뜯어내고

현대식 스토브와 철제 후드를 설치했습니다.

화가 난 칼은, 뜯어낸 화덕의 돌로 정원에서 쓸 테이블과 벤치를 만들었습니다.

그림 왼쪽으로 보이는 초록색 수납장에는 백리향, 정향, 생강, 박하,

마조람majoram, 처빌chervil, 바닐라 등 다양한 향신료가 들어있습니다.

요리사 엠마는 스토브 위에 보이는 구리 솥들을 반짝반짝 윤이 나게 닦는 일을 맡았고,

열심히 크림을 저어 버터를 만드는 수잔느와 커스티Kersti도 보입니다.

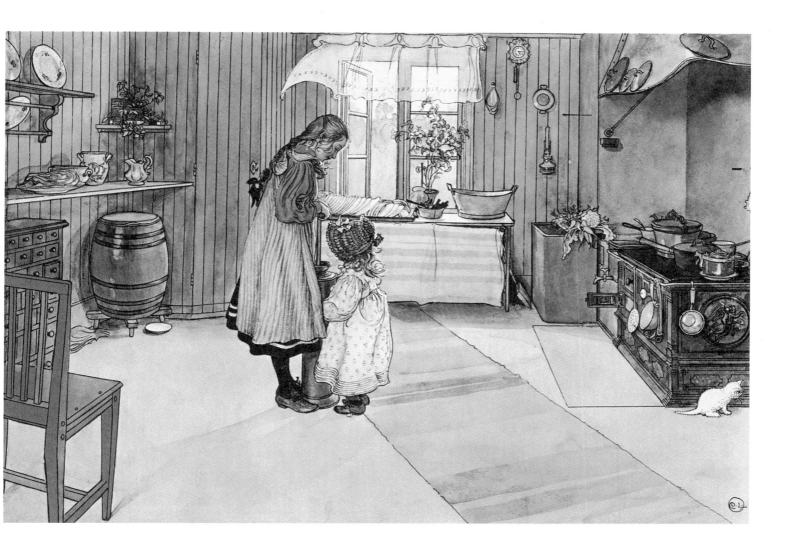

이 방은 카린이 어린 세 딸 브리타Brita, 리즈베스, 커스티와 함께 자던 방입니다.

그림 중앙에는 당시 아기였던 커스티가 보입니다.

칼은 이 그림을 카린이 심한 폐렴을 앓다 회복한 어느 일요일에 그렸습니다.

오랜만에 일요일 나들이를 하게 된 소녀들은 즐거운 표정으로

슈미즈, 보디스, 판탈롱을 입고 있습니다.

부엌과는 달리 칼은 이 방을 여러 번에 걸쳐 개조했는데

그중 가장 큰 변화는 오래된 천장을 걷어내서 방을 더 시원하게 만든 일이었습니다.

그는 벽지 위에 접착제를 섞은 회반죽을 바르고 하얗게 만든 다음

그림에 보이는 빨강 리본, 노랑 화환, 초록 백합 등을 그렸습니다.

서까래에 높이 걸린 그림은 달슬란드Dalsland, 스웨덴 남쪽의 지역출신 화가

울로프 사거르-넬손Olof Sager-Nelson의 작품입니다.

칼은 아이들의 놀이방이자 침실인 이 방을 묘사하면서 나무 블럭과 장난감도 그렸습니다.

왼편에는 나무로 만든 세면대도 보입니다.

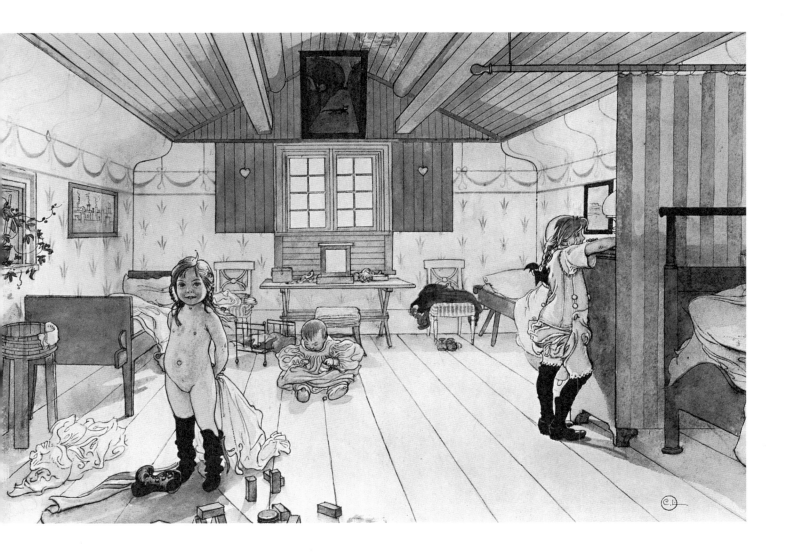

반대편에서 보는 카린과 세 딸들의 방입니다.

왼쪽으로 카린의 침대가 보이고, 아담한 세면대 아래쪽 문 안에는 요강도 들어있습니다.

그림 오른쪽으로 타일 장식의 난로가 있습니다.

칼은 볼썽사나운 현대식 난로 두 개를 없애고, 아름다운 타일 난로를 설치했습니다.

난로는 기나긴 밤이 계속되는 스웨덴의 겨울, 하루 종일 불을 지피며 추위를 막아줍니다.

문 위에는 "카린을 위해서, 1894년 8월"이라는 문구가 새겨져 있고

그 옆에는 백합 한송이와 칼이 프랑스 남부에서 본 카네이션,

그리고 집 앞 들판에서 자라는 수레국화가 그려져 있습니다.

열린 문 저쪽으로 보이는 방은 칼의 침실입니다.

중앙에 커다란 침대가 놓여 있고, 침대 옆으로 보이는 위로 여닫는 창문에서는

칼의 스튜디오가 내려다보입니다.

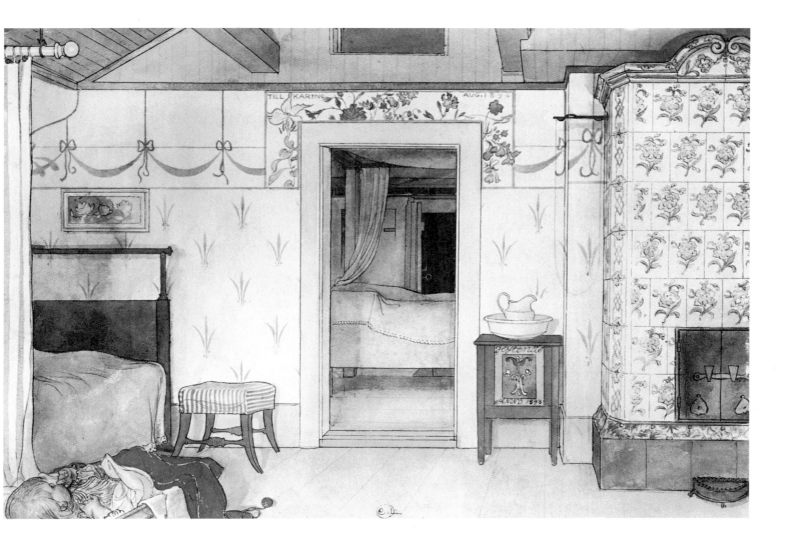

이 책에 실린 거의 유일한 겨울 풍경입니다.

낮이 짧은 스웨덴의 겨울은 바깥 풍경을 그릴 틈이 거의 없기 때문입니다.

추위에 화가의 손은 곱아 펴지지 않고,

유화 물감은 딱딱하게 굳고, 수채화 물감은 얼어붙습니다.

사실 이 그림은 따뜻한 화실에서

창문 너머로 딸 브리타가 노는 것을 보면서 그렸습니다.

굴뚝에서 연기가 나오는 집은 동네 빵집입니다.

건물들은 모두 숲에서 가져온 통나무를 끼워 맞추고

틈새는 나무 껍질과 이끼로 메워서 지은 전통 스타일의 집들입니다.

하지만 항상 혁신을 꾀했던 칼은

별채의 외벽을 비막이 판자로 마감했습니다.

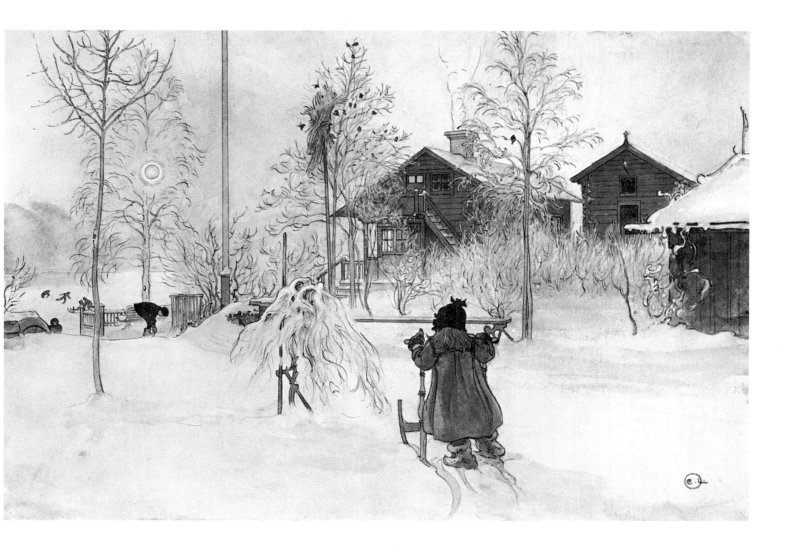

집에서 가까운 호수 한가운데에 있는 룸블레 섬Rumble Island은

라르손 가족이 여름에 가장 즐겨 찾는 곳이었습니다.

호수 저편으로 빨간색 집들이 옹기종기 보이는 곳이 순드본입니다.

라르손 가족은 배를 타고 노를 저어 섬으로 건너 가서 하루 종일 시간을 보내곤 했습니다.

이 그림에서 울프는 벌써 수영을 하고, 폰투스는 다이빙을 하기 직전입니다.

카린은 아기를 안고 그늘에 앉아 있습니다.

칼은 어느 봄날의 즐거운 추억을 더듬어 이 그림을 그렸습니다.

봄이 되면 베어진 통나무들이 강을 타고 무더기로 떠내려왔습니다.

이 책의 첫 그림에도 마을의 제재소까지 강을 타고 흘러가는 목재가 등장합니다.

이 그림에 보이는 호숫가 주변의 긴 나무들은

통나무들이 떠내려오다가 목적지까지 가기 전에

물가의 흙에 걸려 멈추는 것을 막기 위한 장치입니다.

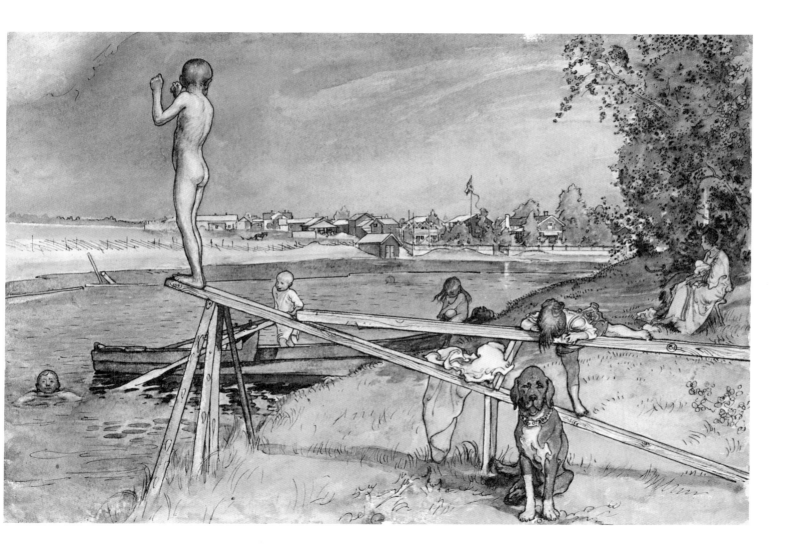

이 그림은 가재잡이 시즌이 시작되는 첫날인 8월 15일에 그린 것이 틀림없습니다.

칼은 날씨에 상관없이 8월 15일 자정이 되면

배를 타고 노를 저어 룸블레 섬으로 가서 가재잡이 덫을 놓곤 했습니다.

그런 다음 집에서 한 두 시간 잠을 자고,

동이 트면 온 가족이 배 두 척에 나눠 타고 다시 섬으로 돌아가 덫을 확인했습니다.

라른손 가족은 하루 종일 수십 마리의 가재를 잡았는데

그림 앞쪽에 보이는 접시에 그들이 잡은 가재가 보입니다.

빨래를 삶는 커다란 주물 솥에 가재를 넣어 삶고, 구리 주전자로는 커피를 만듭니다.

저녁이 되면 가족들은 제일 좋은 나들이옷을 입고 성찬을 즐겼습니다.

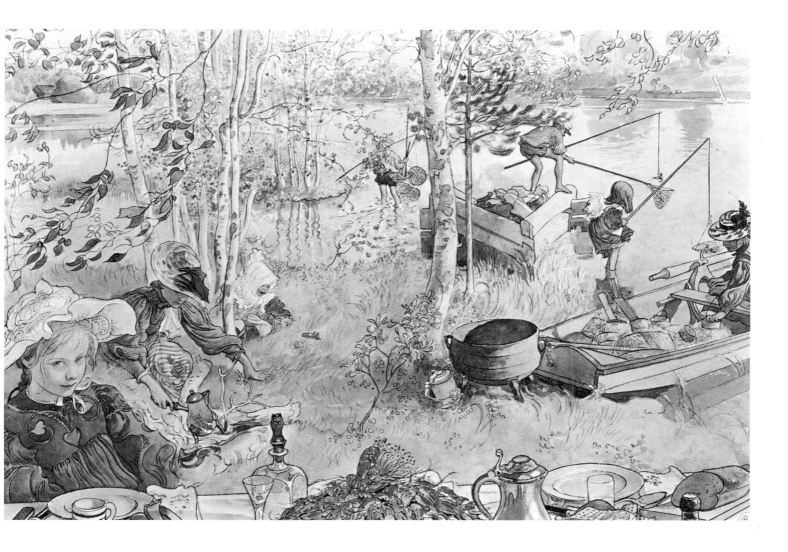

라르손 가족에게 생일은 무척 중요한 연례 행사입니다.
그림은 집안 일을 돕는 안나와 요리사 엠마의 방입니다.
이날은 엠마의 생일이었고,
아이들은 칼이 그림의 모델들에게 입히는 의상이 담긴 상자를 뒤져
특별한 옷을 꺼내 입고 엠마를 위한 특별한 파티를 열었습니다.

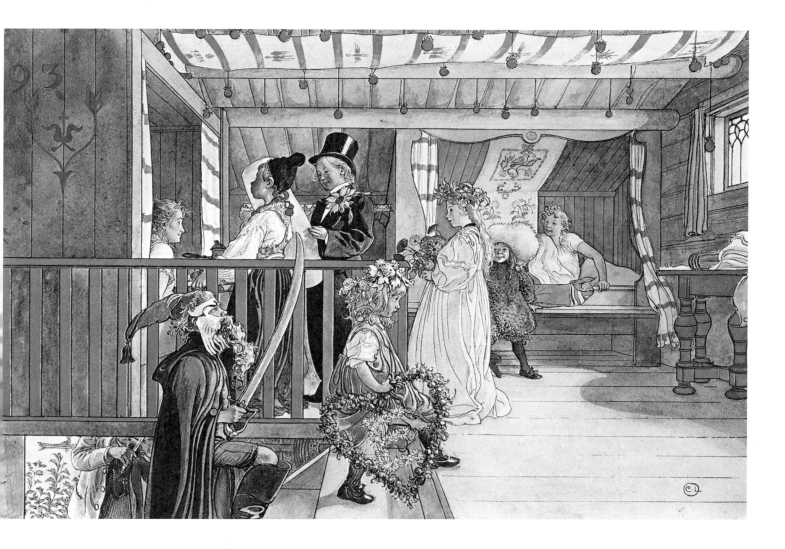

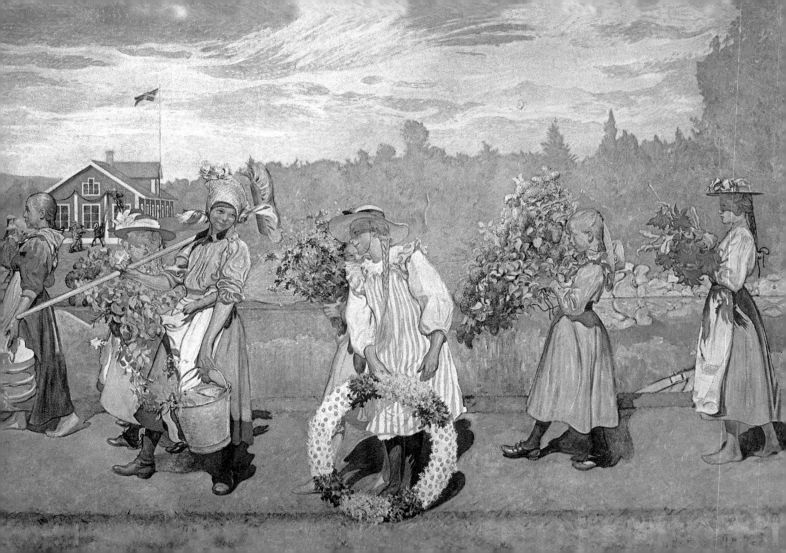

나의 가족

a Family

칼 라르손은 1853년 5월 28일, 스톡홀름_{Stockholm} 구시가지 빈민가의 가난한 가정에서 태어났습니다.

세월이 흐른 후 그는 자신이 태어나는 장면을 상상해서 스케치로 남겼습니다.

어린 시절 칼은 허름한 아파트에 살면서 자주 아팠지만

그의 예술적 재능을 알아보고 격려를 아끼지 않는 어른들에 둘러싸여

어려운 형편에도 행복하게 성장했습니다.

유행하는 의상의 패턴들을 핀으로 벽에 꽂아 둔 이웃의 재봉사,

쓰다 만 연필과 종이를 주며 그림을 그리게해 준 애트만 상병,

가난한 아이들이 다니는 학교였지만 그의 그림을 응원해 주는 선생님들 모두 든든한 지원군이었습니다.

칼은 열세 살에 왕립예술아카데미 기초과정 예비학교에 들어갔고, 얼마 후 아카데미 정식 회원이 되었습니다.

가난에서 어느정도 탈출하는데 성공한 그는 훗날 자신의 자녀들에게는

더 안전하고 행복한 환경을 만들어주겠다고 결심했습니다.

그림은 (왼쪽부터) 병정 놀이를 하는 칼의 아들 울프와 폰투스, 다섯째 브리타를 목마 태우고 있는 칼 자신,

그리고 막내딸 커스티와 아내 카린입니다.

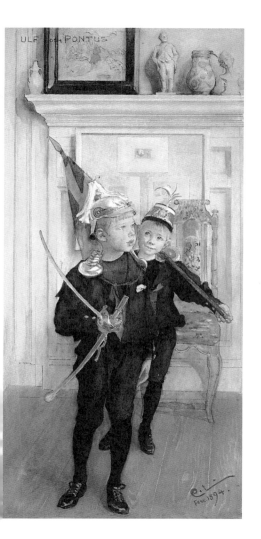

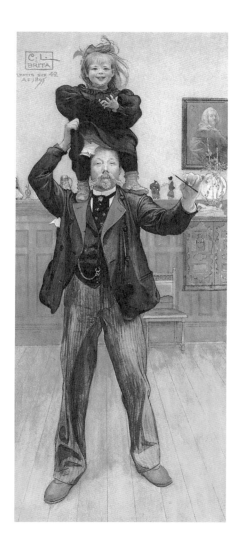

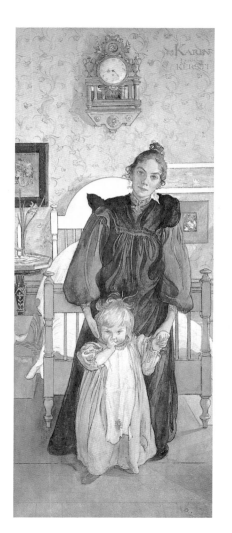

젊은 시절 칼은 프랑스 파리 외곽의 작은 마을 그레의 예술가 공동체에서 살았습니다.

바로 그곳에서 화가 카린 베르규어Karin Bergöö를 만났고, 두 사람은 1883년에 결혼했습니다.

1884년, 첫아이 수잔느가 태어나고 칼은 이렇게 썼습니다.

"이제 나는 세상에서 가장 행복한 사람이다. 너무 신이 나서 공중제비를 하고 재주 넘기를 한다!"

그레 시절 카린과 수잔느를 그린 두 작품은 1884년 크리스마스 때 완성했습니다.

왼쪽 그림 〈목가적 화실Studio Idyll〉에는 카린이 졸고 있는 아기를 안고 등나무 의자에 앉아 있습니다.

칼이 집과 가족을 소재로 그린 대부분의 후기 작품들은 수채화지만,

이 작품은 직물짜임 질감의 회색 종이에 파스텔로 그렸습니다.

어두운 부분을 먼저 그리고 옷의 색감과 볼, 턱, 이마 등 빛을 받아 환한 부분을 차례로 완성했습니다.

오른쪽 그림 〈아기 수잔느Little Suzanne〉는 유화 작품인데 처음에는 방만 그렸다가

나중에 수잔느와 카린을 덧 그려서 완성했습니다.

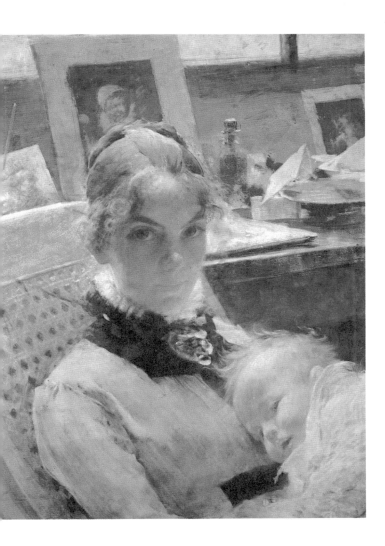
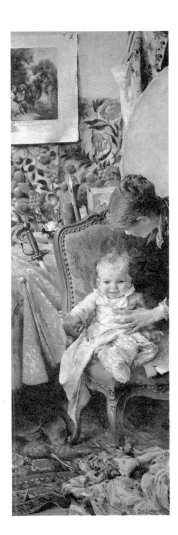

칼과 카린은 아기가 생기자 예술가로 사는 것이 쉽지 않았습니다.

1885년, 아기와 함께 스톡홀름으로 돌아와 작은 아파트에서 살면서

칼이 신문과 책에 삽화를 그리고 그림을 가르치며 생활했습니다.

1886년에는 발란트 예술학교에서 교편을 잡으면서 예테보리Gothenburg로 이사했고,

그곳에서 큰아들 울프가 태어났습니다.

1년 후, 라르손 가족은 다시 프랑스로 돌아갔는데 그때 둘째 아들 폰투스가 태어났습니다.

당시 칼은 스톡홀름 국립박물관 벽화 스케치 작업으로 매우 바빴지만

항상 시간을 내서 점점 늘어가는 가족들을 화폭에 담았습니다.

〈바닥에 앉은 폰투스Pontus on the Floor〉는 카린이 헤진 천을 이어붙여 만든 러그 위에 앉아 있는

(당시까지는) 막내였던 폰투스를 유화 물감으로 완성한 작품입니다.

왼쪽 그림은 연하장을 만들기 위해 막 태어난 폰투스를 에칭 판화 기법으로 제작한 작품입니다.

동판에 그림을 그리고, 동판을 산으로 부식시켜 도판을 만들어 인쇄했습니다.

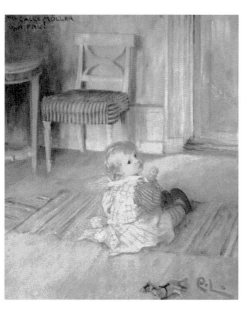

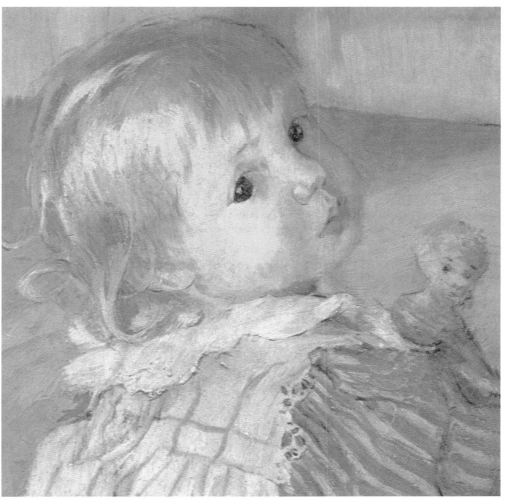

1888년, 라르손 가족은 카린의 아버지에게서 받은 순드본 집으로 마지막 이사를 했습니다.
그곳에서 1891년에 리즈베스가, 1893년에 브리타가 태어났습니다.

스웨덴 서해안의 한 어촌 별장에서 휴가를 보내던 중
생후 2주된 브리타에게 모유를 먹이는 카린을 그린 그림입니다.
창문 밖에는 바위가 햇빛을 받아 빛나지만 실내는 어둡고 실내장식도 무거운 느낌입니다.
이후 밝은 색을 많이 써서 고친 그들의 집과는 상당히 다른 분위기입니다.
순드본에 도착한 후 처음 몇 년 동안 카린은 여러 차례에 걸쳐 집을 확장하고 수리하는 일을 감독하면서
정원을 가꾸고 커텐, 카펫 등을 만들면서 가족을 돌보느라 바빴고,
칼은 다양한 예술 프로젝트를 진행했습니다.
예텐보리의 여학교에 벽화 〈여성의 역사The History of Women〉를 그렸고,
2년에 걸쳐 스웨덴 시인 엘리어스 셀스테트Elias Sehlstedt의
〈노래와 소곡들Songs and Ditties〉에 삽화를 그렸습니다.

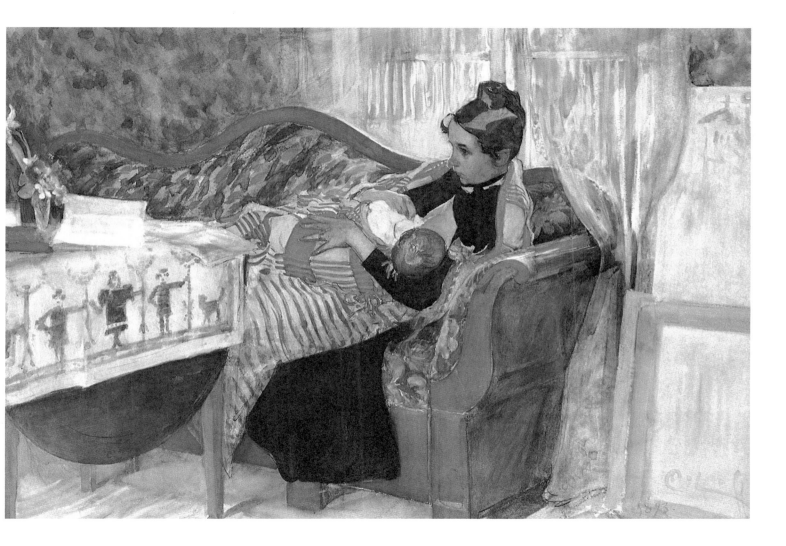

한 화상이 칼이 자녀들을 그린 그림을 주목했고, 얼마 가지 않아 작업 의뢰가 줄을 이었습니다.

왼쪽 그림은 1894년의 리즈베스로 빨강 스타킹에, 빨강 원피스,

빨강 앞치마 차림에 빨강 인형을 들고 있습니다.

칼은 이렇게 썼습니다.

"개구쟁이 리즈베스… 우리 악동 녀석이 햇빛을 받아 온통 빛난다.

아이 주변에는 항상 빛과 반짝임이 있고, 보글보글 짤랑짤랑 즐거움과 웃음이 솟아난다.

리즈베스가 있는 곳에는 항상 웃음이 따르고 슬픔은 종적을 감춘다."

오른쪽 그림은 같은 해, 열살이던 수잔느.

리즈베스와 대조적으로 수잔느는 불안한 얼굴로 발판 위에 서서 검정 원피스를 만지작거립니다.

큰 그림이나 벽화를 의뢰 받으면 자녀들이 모델 역할을 할 때가 많았는데,

그때 아이들은 종종, 카린이 자료조사를 하고 직접 디자인해서 만든 전통의상을 입었습니다.

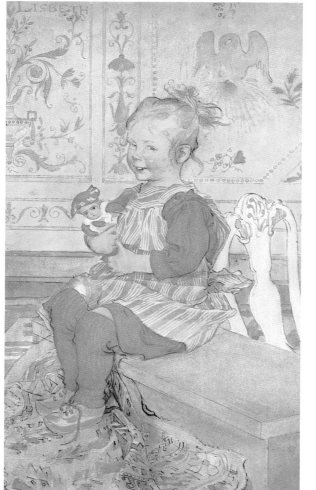
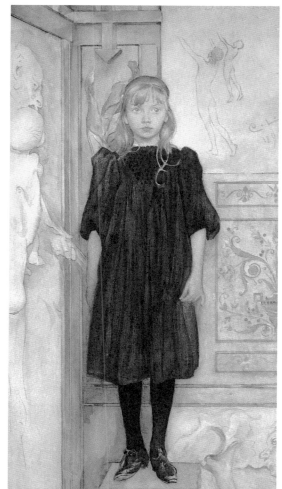

1894년 순드본의 여름은 6주 내내 끊임없이 비가 내렸습니다.

야외에서 전혀 그림을 그릴 수 없었던 칼은 카린의 권유로 집안 풍경을 그리기 시작했습니다.

그렇게 완성한 작품들은 그해 가을 스톡홀름에서 성황리에 전시됐고,

5년 후 《나의 집A Home》으로 출판됐습니다.

책에 묘사된 칼의 가족들과 집안 풍경은 평화롭고 아름다웠습니다.

심지어 1차 세계대전에 참전한 병사들 일부가 이 책을 참호에서 보면서

전쟁의 참극을 잠시 잊고 정신적 휴식을 취했다고 할 정도였습니다.

물론 라르손 가족도 늘 평화롭고 행복하지만은 않았습니다.

칼은 근심 가득한 표정의 자화상을 그리고는 〈작가의 유령The Writer's Ghost〉이라고 제목을 붙였습니다.

성공에 용기를 얻은 칼은 집안 풍경과 가족을 계속해서 그렸습니다.

그림은 노 젓는 배를 대는 둑에서 낚시하는 리즈베스의 모습입니다.

아이들은 순드본 강에서 창꼬치와 민물농어를 종종 잡아왔습니다.

거울처럼 잔잔한 강물에 자작나무가 반사되어 보입니다.

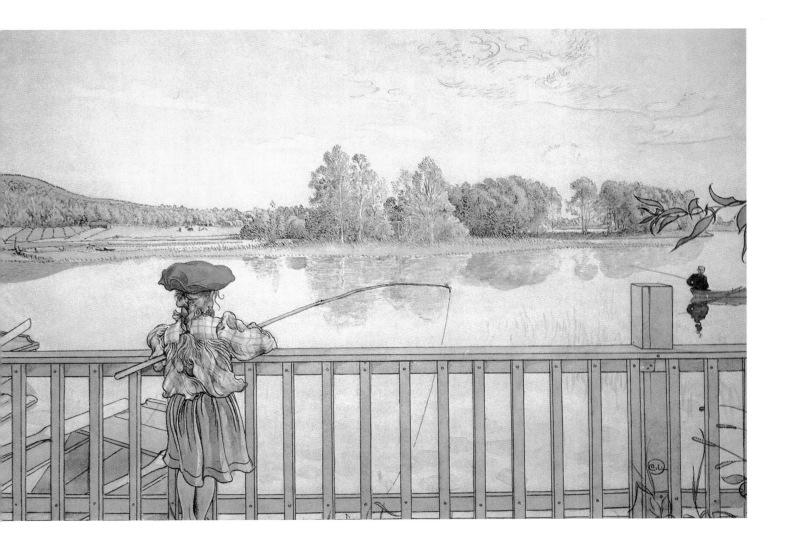

1897년은 라르손 가족에게 기억에 남을 한 해였습니다.

칼과 카린의 여섯 번째 딸 커스티가 태어나고 얼마 지나지 않아서,

칼은 마침내 스톡홀름 국립박물관의 벽화를 완성했습니다.

그는 벽화를 완성하고 받은 돈으로 근처의 농장,

스파다르벳Spadarvet과 카트바켄Kartbacken 두 곳을 매입했습니다.

칼의 부모님이 카트바켄으로 이사를 왔고, 농장을 운영하는 요한과 요한나는

라르손 가족의 집에서 걸어서 5분 거리에 있는 스파다르벳에 살았습니다.

그림은 몇 년 후 그린 것으로, 브리타가 스파다르벳으로 가는 길에 서서

농장에서 얻은 잼을 바른 빵을 먹고 있습니다.

칼은 연필로 빠르게 스케치를 하고 먹물로 밑그림을 완성한 후 수채 물감으로 채색했습니다.

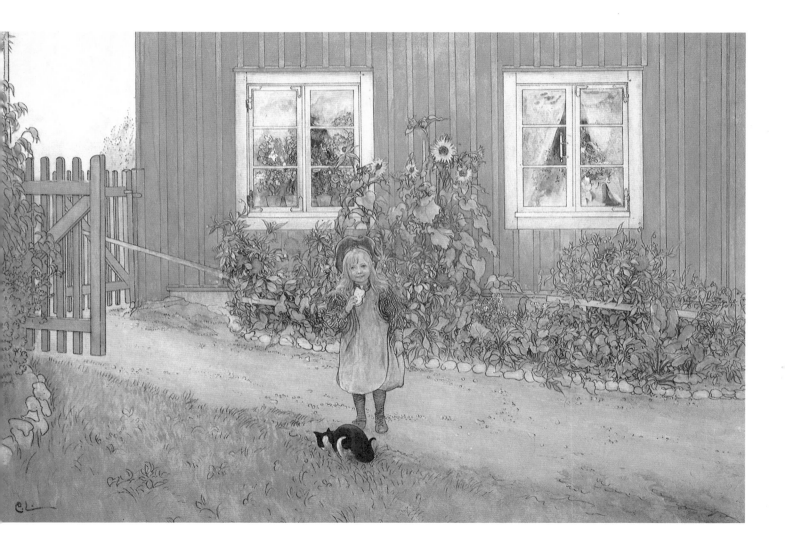

1900년에는 라르손 가족의 막내 이스비욘Esbjörn이 태어났습니다.

오른쪽 그림의 아기가 이스비욘입니다.

칼은 엄마 카린의 무릎에 앉아 있는 이스비욘을 그리면서

물감에 물을 많이 섞어 연약하고 투명한 아기의 피부를 표현했습니다.

왼쪽 그림은 저녁 식사를 막 마친 라르손 가족의 다이닝룸입니다.

어두운 구석에 이스비욘을 안고 서 있는 카린은 밤 인사를 하고 아기를 재우러 가기 직전입니다.

다른 자녀들도 부분적으로만 보이고 그림은 주전자, 주발, 접시, 반쯤 먹다 남긴 빵,

꽃, 빛을 발하는 오일램프 등이 놓인 식탁을 자세히 묘사했습니다.

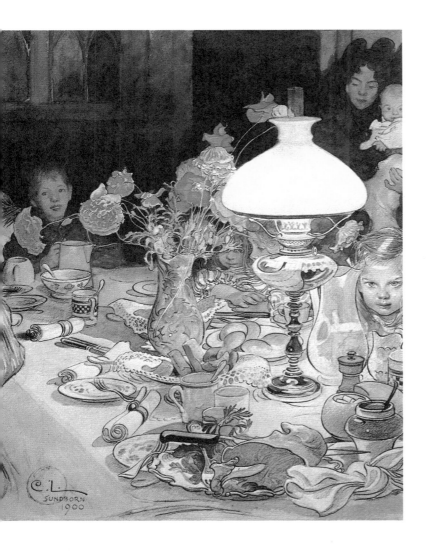

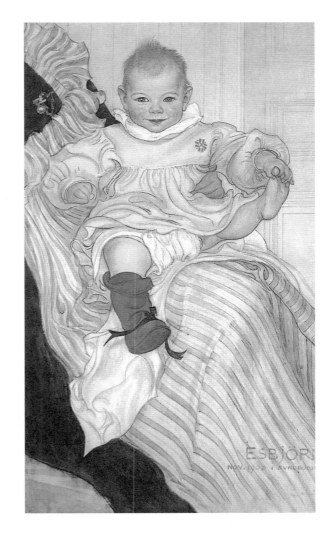

이듬해 그려진 그림 〈게임을 할 준비Getting Ready For A Game〉에도
같은 다이닝룸, 같은 식탁, 같은 오일램프가 등장합니다.
늦여름 저녁을 묘사한 앞 그림과는 달리 이 그림은 폭풍이 몰아치는 겨울 밤의 실내 풍경입니다.
칼은 이렇게 썼습니다.
"바깥은 그야말로 험악하다. 집 모퉁이를 휘감는 바람이 휘파람소리를 내며 몰아치고,
눈은 그냥 눈이 아니라 눈을 찌르는 바늘 같다. 눈물을 흘리는 중에도
흰 천을 둘러쓴 도깨비들이 회초리로 등을 내려친다.
아, 마침내 집안으로 들어와 카드 게임을 할 때의 기분이란!"

브리타와 커스티는 칼이 작업 하는 모습을 테이블 저쪽에서 지켜보고, 카린은 음료를 준비하고 있습니다.
그는 곧 도착할 손님에게 대접하기 위해 베네딕틴Benedictine, 프랑스 산 리큐르의 종류 술병을 집어 듭니다.
문이 열린 채 촛불이 켜진 방의 문지방 위에는 칼이 쓴 '신의 평화Guds Fred'라는 문구가 보입니다.
잠시 후 그 방에서는 어른들의 카드 게임이 시작될 것입니다.

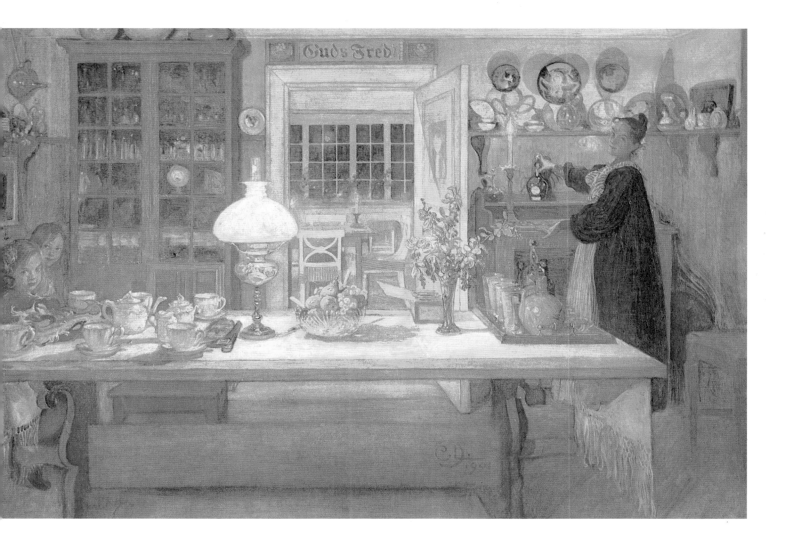

라르손 가족의 집에서 바른지 얼마 지나지 않은 페인트 냄새는 익숙한 냄새였습니다.

왼쪽 그림에서 수잔느는 벽 위쪽 테두리를 칠하다가 잠시 손을 멈춰

지금까지 완성한 부분을 살피고, 동시에 두 남자가 집 바깥 쪽을 칠합니다.

방안으로 쏟아지는 빛은 수잔느의 땋은 머리와 앞치마 주름을 밝게 비춥니다.

오른쪽 그림에서 몸을 굽히고 서 있는 사람은 화려한 여름 꽃들 뒤에 숨어 거의 보이지 않습니다.

그는 칼의 아버지로 이제 나이가 들어 지팡이에 의지해야 할 정도로 허리가 굽었습니다.

칼은 아버지와의 관계가 편치 않았는데 그래서인지 그의 그림에 등장하는 아버지는

종종 무엇인가에 가려져 있거나 배경에 작게 등장하곤 했습니다.

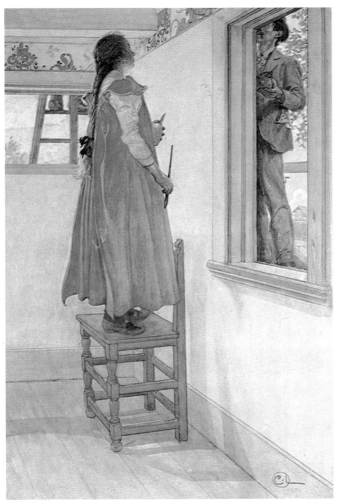
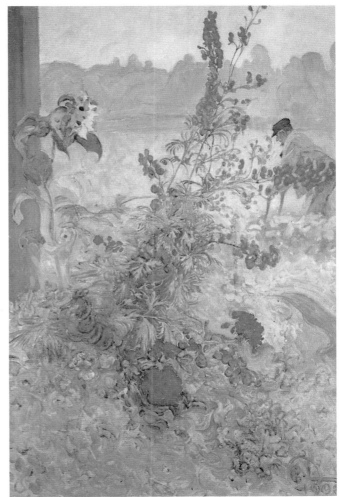

1903년 칼은 예테보리의 한 학교 강당에 걸릴 대형 그림을 의뢰 받았습니다.

그는 성 조지와 용St. George and the Dragon*을 주제로 그림을 그리겠다고 결심했습니다.

이 이야기는 전시 카탈로그를 제작하면서 이미 다룬 주제이기도 했습니다

그는 떠오르는 아이디어들을 스케치하고, 카린은 의상 제작에 들어갔습니다.

그러다가 칼은 초여름 어느 날, 꽃을 들고 줄지어 가는 어린이들을 보면서 생각이 바뀌었습니다.

'방학이 되기 전 마지막 날, 마을의 학교를 장식하기 위해 가는 어린이들!'

벽화의 소재로 그보다 더 좋은 것는 없다고 생각했습니다.

복잡한 전통 의상을 제작할 필요도 없이, 칼은 자기 자녀들과 그들의 친구들을 모델로 세웠습니다.

그림 중앙에 보이는 리즈베스는 화관을 옮기고, 그 오른편에 브리타가 커다란 수레국화 꽃다발을 들고 있습니다.

화면 앞쪽에는 자작나무 가지를 실은 손수레를 끄는 선원 차림의 소년 울프가 보입니다.

지팡이를 든 나이든 남성은 칼의 아버지로, 여기서도 역시 얼굴이 거의 보이지 않습니다.

길이가 11미터나 되는 그림 〈바깥에는 여름 바람이 불고Outside Summer Winds Are Blowing〉는

지금도 예테보리의 학교에 걸려있습니다.

* 유럽에서 널리 알려진 기담집 〈황금 전설The Golden Legerd〉에 실린 이야기.

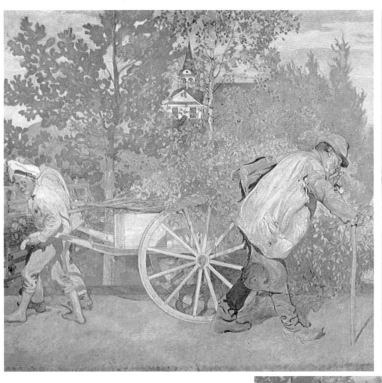

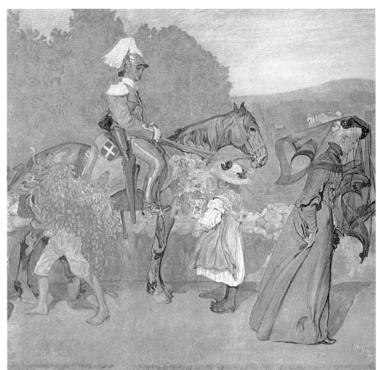

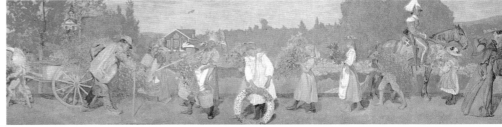

〈엄마와 딸Mother and Daughter〉 역시 1903년에 그렸습니다.

왼쪽에 카린이 앉아 있고, 이제 숙녀로 자란 수잔느가 마루 가운데에 서 있습니다.

두 사람은 대화를 나누는 것처럼 보이는데 카린은 심각하게 생각에 잠겨 있습니다.

칼은 그림에서 두 사람 사이에 간격을 둠으로써

불안감과 어색한 느낌을 부각시켰습니다.

라르손 가족도 항상 모든 것이 완벽하지는 않았습니다.

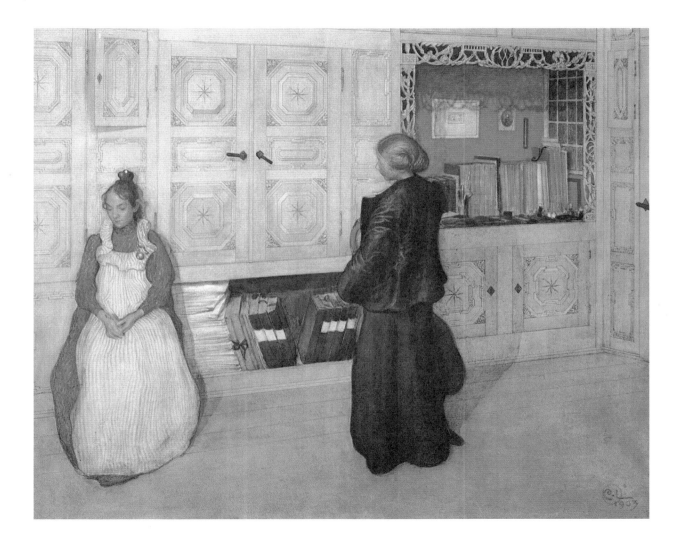

1905년, 칼과 카린의 첫아들 울프가 세상을 떠났습니다.
부부는 울프 이전에도 자녀를 잃는 슬픔을 겪었는데
1894년 마츠라는 이름을 지어준 남자 아기가 태어난 지 두 달 만에 숨을 거뒀습니다.

1908년에 그린 〈물가의 카린Karin on the Shore〉입니다.
카린의 검은 드레스가 환한 늦여름의 낮과 대비를 이룹니다.
생각에 잠긴 카린의 눈에는 바로 앞에 있는 화려한 붉은 꽃과 반짝이는 물,
개와 함께 노 젓는 배에 타고 있는 소녀도 들어오지 않는 듯합니다.

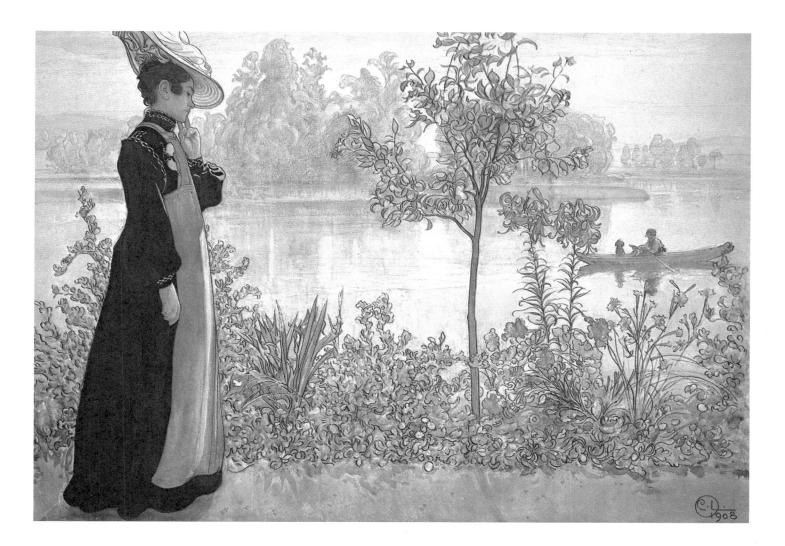

그로부터 10년이 흐른 후, 라르손 가족의 막내 이스비욘은 18세가 되었습니다.

포치Porch에 앉아 편하게 발을 올리고 책을 읽는 그의 모습이 그림에 담겼습니다.

성적이 우수한 학생이었지만 스파다르뱃 농장에서 일하는 것을 좋아했던 그는 졸업 후 농장에 남았습니다.

칼은 평생에 걸쳐 가족의 생활을 담은 스케치 앨범을 만들었습니다.

칼은 본인의 어린시절을 떠올리며 '장난꾸러기 소년 칼'의 모습도 그렸는데

자녀들은 그 스케치를 특히 좋아했습니다. 칼은 그림에 유머러스한 시도 곁들이곤 했습니다.

난 거리에 나서면 보이는 소녀들에게 모두 입을 맞췄지,
무슨 일인지 내겐 그럴 권리가 있다고 생각했어.
남자아이들에게는 두말 않고 주먹을 날렸지,
눈물을 흘리며 집에 있는 엄마한테 달려가는 그 모습이란.

나는 늘 장작을 단정하게 톱질해 놓아야했어,
하지만 빵 한조각 얻어먹기가 힘들었지.

할머니들에게 물을 길어다 주고
용돈을 상당히 길어 올렸지.

선생님은 내 귀에 대고 고함을 치고
내 연약한 궁뎅이를 몽둥이로 때렸어.
하지만 내 그림을 본 다음에는 소리쳤지,
"우와, 너 막돼먹은 놈이 아니라 천재였구나!"

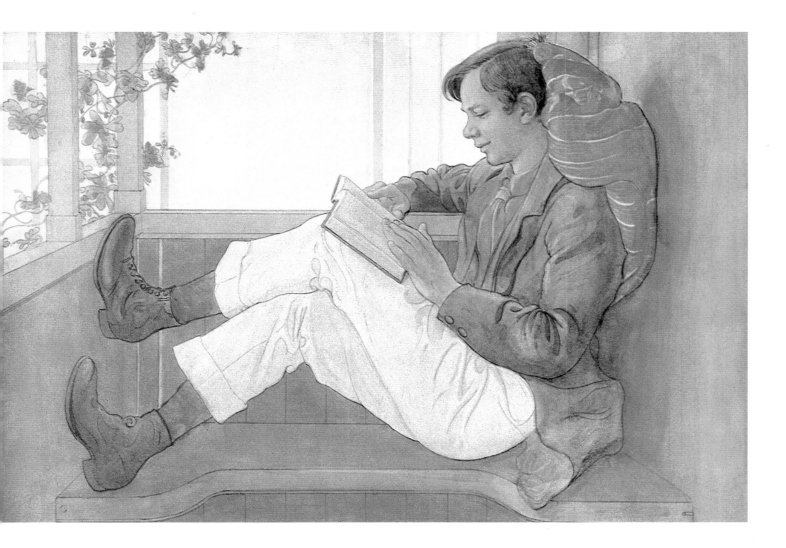

1918년에 완성한 〈포치에 앉아 있는 이스비욘Esbjörn on the Porch〉의 초상화는
칼 라르손의 마지막 작품 중 하나가 되었습니다.
그는 1919년 1월 22일, 66세를 일기로 세상을 떠났습니다.
그러나 가족과 집을 소재로 그린 그의 아름다운 그림들은 오래도록 살아남아
그의 삶을 가까이에서 들여다볼 수 있는 따뜻하고도 훌륭한 거울이 되었습니다.

1892년 크리스마스 이브를 묘사한 이 그림은
수잔느와 첫째, 둘째 아들, 그리고 리즈베스가
닫힌 문 저쪽에서 무슨 일이 벌어지는지를 엿들으려고 애쓰는 장면입니다.
장난끼 가득한 분위기가 그림 전체에서 느껴집니다.
그림 아래에 칼은 이렇게 썼습니다.
"순드본에서 아이들과의 추억"

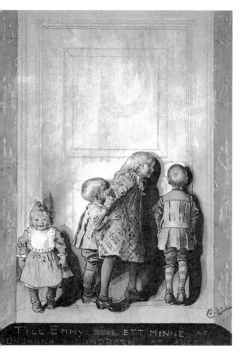

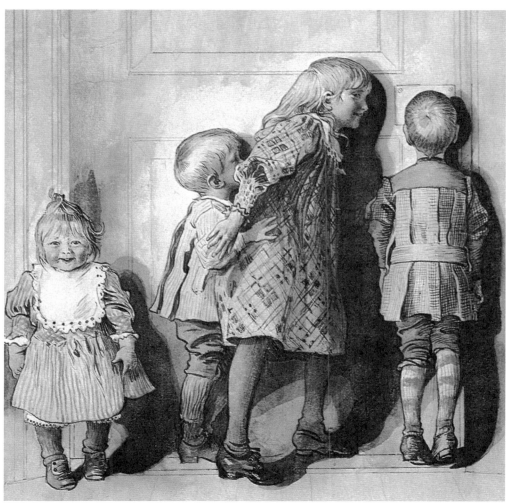

칼 라르손의 드로잉

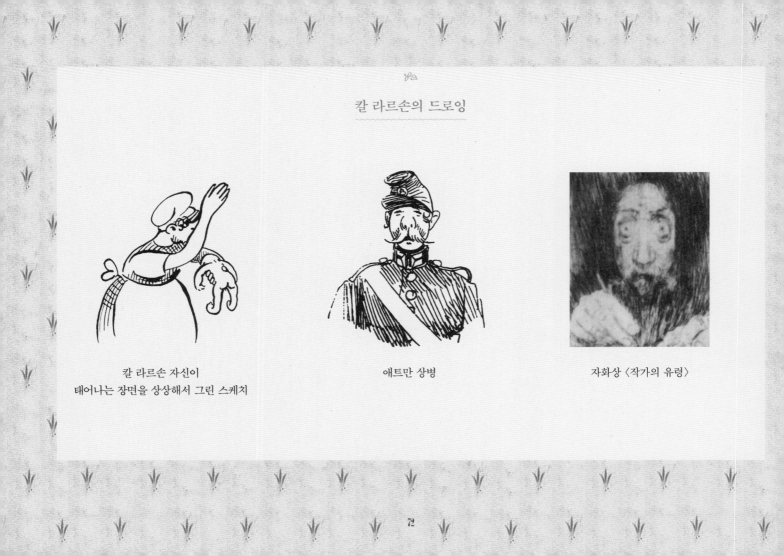

칼 라르손 자신이
태어나는 장면을 상상해서 그린 스케치

애트만 상병

자화상 〈작가의 유령〉

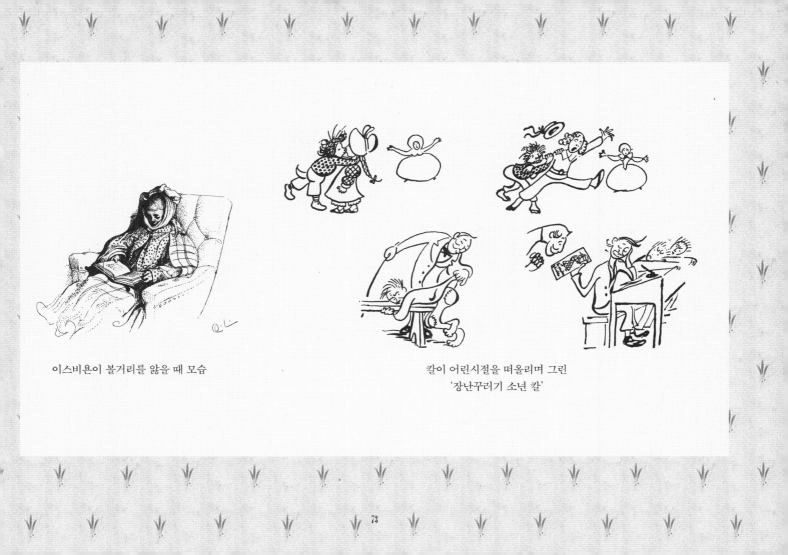

이스비욘이 볼거리를 앓을 때 모습

칼이 어린시절을 떠올리며 그린
'장난꾸러기 소년 칼'

나와 당신의 집

배수연 그림에세이

* 글에 영감을 준 그림 쪽수는 오른쪽 상단에 표시했다.

한 알의 집

여기 우리의 집,
여름 살구와 가을 사과처럼
제멋대로 자라난 덤불 속에 똑 떨어져 있네.
누가 주웠을까?
누가 맛봤을까?
담쟁이는 싱거운 나무의 주변을 에워싸고 참새 떼처럼 재잘거린다.
양지바른 곳, 한 낮의 창문이 검다는 건 좋은 징조지.
우리가 엮은 가장 처음의 비밀과
가꾸어야 할 매일의 순간이 여기 있다.
나와 당신은 한 알의 집을
집어 든다.

귀가

말은 땅거미가 앉기 전에 마구간에 도착할 것이다.
새들도 거처를 향해 날아간다.
두 사람은 조르르 내달리는 돼지를 흐뭇하게 바라본다.
돼지에게도 따뜻한 집이 있다고 생각하기 때문이다.

칼은 여기 없다.

그는 집의 퇴비장을 손보고 있다.

그는 목공방에서 아이들의 침대를 만들고,

그는 호숫가에서 가족들과 가재를 잡고 있다.

날씨가 맑은 오늘은 이웃과 친구들을 불러 홈파티를 하겠지.

그리고 여기 작업실에서 그 모든 순간을 그림으로 남길 것이다.

Y의 서재

ᘒ

평소 나는 Y의 새로운 시작을 은밀히 꿈꿨다.

내 상상 속에서 Y는 자신만큼이나 열정적이며 사려 깊은 파트너를 만났다. 파트너의 책장과 Y의 책장엔 같은 책이 절반, 다른 책이 정확히 절반 있었다. 그들은 언제라도 즐거운 대화를 나누고, 향수와 외투도 공유했다. 어느 가을 그들은 복층 집으로 이사해 천장 끝까지 책장을 짠다. Y는 서재의 소파 맞은편 창에 파트너의 초상을 걸어 놓았다. 읽는 책을 살짝 내리면 언제라도 파트너와 눈이 마주칠 수 있게. 하지만 창의 역광에 의해 그림은 대부분 컴컴했다. Y는 그 검은 네모를 보며 미소를 지었다. 어둠 속에서 그 시선은 과거 Y의 후미진 삶을 태우고 있었다.

시무룩한 아이

잔뜩 시무룩한 아이가 없었다면, 음영보다는 옅은 색과 라인이 강조된 이 그림이 초콜릿 틴케이스 디자인이라고 생각했을지도 모르겠다. 머랭과자처럼 예쁜 집 릴라 하트내스에서도 얼마든지 꾸중을 듣고 울적해질 일은 있는 것이다. 의자에 앉은 아이는 불만스러운 발길질로 발밑의 러그를 발로 툭툭 건드려 놓았다. 재밌게도, 나도 비슷한 나이에 같은 자세로 부루퉁하게 찍은 사진이 있다. 그날은 우리 집 거실에 등나무 소파가 들어온 날이다. 굵직한 나무 뼈대가 능선처럼 등받이를 이루고 튼튼한 좌판과 유연하게 뻗은 다리가 조화로운 소파였다. 당시 우리 가족은 셋방살이를 끝내고 새 아파트에 입주했는데 아파트 생활은 물론이고 식탁과 침대, 소파라는 입식 생활도 처음이었다. 나는 그때 부모님의 얼굴에 떠오른 설레임과 기쁨의 표정을 기억한다. 동생과 나도 한껏 들떴을 것이다. 우리는 소파에 앉아 기념 촬영을 했다. 마치 여행이라도 간 것처럼 모두 선글라스를 썼는데 나는 당시 제일 좋아하던 흰 원피스를 입었다. 활짝 웃고 있는 나는 독사진에선 빨개진 얼굴에 선글라스가 기울어진 채로 입이 잔뜩 튀어나와 있다. 평소 부모님은 울보인 나 때문에 속 타는 일이 많았는데, 그날은 소파 덕에 기분이 좋으셨던 것이 분명하다. 울고 있는 아이를 찍어주신 것을 보면.

폰투스를 그리는 칼도 흐뭇하게 웃고 있지 않았을까?

숲요정과 집요정

숲의 요정은 작은 하프를 연주하고 춤을 추지만
집요정은 비질과 망치질, 요리와 가구수리를 한다.
아이들을 재운 밤 요정들의 흥얼거림.
아이들은 하프와 빗자루 사이에서 무럭무럭 자란다.

릴라 히트내스

릴라 히트내스는 실용적인 일과 창의적인 일, 지적인 일과 유희가 따로 있지 않다는 것을 알려준다. 칼의 벽화와 가구, 카린의 태피스트리와 의상들은 합리적이면서도 장난기 어린 활력과 그들만의 우아함을 동시에 드러낸다. 카린의 좁고 기다란 줄무늬 러그도 재치가 반짝이는데, 특히 공간에 따라 종이접기를 하듯 90도로 딸깍 접은 모습이 그렇다. 카린은 이와 비슷한 러그를 만들어 필요에 따라 베드 스프레드나 테이블 러너로도 썼을지 모른다. 나는 시인 메리 올리버의 산문에서 그녀가 주엽나무 꽃을 반죽에 넣어 근사한 팬케이크를 구워 먹었다는 이야기를 떠올린다. 손과 머리, 가슴의 합주에 능숙한 사람은 대상의 활용에 유연함을 발휘하며 기쁨을 느끼는 법이다. 창가의 화분에 물을 주는 이 아이도 그렇게 자라지 않았을까.

실내악의 기억

집을 악기에 비유한 시를 쓴 적이 있다. 폭풍의 언덕 위에 위태롭게 지어진 파이프 오르간을 상상하면서. 칼의 집은 마치 소탈한 장인이 만든 멜로디 상자처럼 보인다. 집안 곳곳에 평화롭고 투명한 실내악이 흐르는 것만 같다. 처음으로 실내악을 들으러 연주홀에 갔던 날, 엄마는 옆자리에서 꾸벅꾸벅 졸았다. 엄마도 나도 동생도 무척 힘든 시절이었다. 그날의 외출은 갑작스러웠고, 셋이 그런 자리에 함께 있다는 사실이 조금 어색했다. 나와 동생은 조는 엄마를 깨우지 않았다. 실내악이란 가뿐한 낮잠 같은 것이구나.

연주홀을 나온 우리는 잔디에 앉아 머리를 맞대고 사진을 찍었다. 태양 아래 태엽 세 개가 맞물려 돌아갔다. 각자의 한 시절이 지나가고 있었다.

아궁이와 고양이

어린 시절 우리 자매에겐 창녕에서 농사를 짓는 이모 집에 가는 것이 큰 즐거움이었다. 방학이면 부모님 없이도 며칠씩 이모네 집에서 지내곤 했다. 우리는 창녕 이모를 '시골 이모'라고 불렀다. 집은 외양간과 뒷간, 앞뒤로 넓은 마당이 있는 한옥이었고, 부엌에는 가스레인지가 아닌 아궁이가 있었다. 이모 집에는 소, 닭, 병아리, 쥐, 그리고 고양이 '살찐이'도 있었다. 살찐이는 자주 찾아와 생선을 얻어먹고 가는 길고양이로, 동생과 내가 처음 사귄 고양이다. 우리는 고양이를 가까이서 관찰하고, 그의 이름을 불러보는 것이 신기했다. 살찐이는 삼색털에 새침하고 경계심 많은 성격으로 사람들이 부르는 자기 이름에는 통 관심이 없어 보였다. 우리는 살찐이가 마당에서 밥을 먹을 때만 옆에서 살살 만져볼 수 있었는데, 곧 살찐이를 만날 수 있는 또 다른 장소가 저녁 무렵의 부엌이라는 것을 알아냈다. 살찐이는 아궁이에 불을 지피면 살그머니 들어와 그 앞에 앉아 있곤 했다. 부엌 앞을 지나다 살찐이를 본 나와 동생은 신이 나서 들에서 꺾어온 풀을 아궁이 불 속에 던지며 놀았다. 살찐이도 한 자매처럼 우리 곁에 나란히 웅크리고 앉아 있었다.

어떤 동화

아이들은 금붕어처럼 유연하고 빛나는 몸을 가졌지.

나는 '칼'이라는 이름의 쾌활하고 열정적인 시계지기를 알아.

그는 멋진 뻐꾸기시계를 관리하지.

시계탑의 금붕어 세 마리를 보았니?

검은 올리브색 꼬리와 금빛 지느러미는?

이들은 시간을 정지시키는 마법을 알고 있단다.

겨울 모험

소설 《나니아 연대기》는 우연히 옷장에 숨었다가 나니아 왕국에 들어간 네 남매의 모험 이야기로, 영화 〈나니아연대기-사자, 마녀 그리고 옷장〉에서는 막내 루시가 홀로 나니아의 겨울 숲을 탐색하는 장면이 신비롭게 묘사된다. 나는 눈이 두텁게 내려앉은 나무 사이를 지나는 루시의 반짝이는 표정과 명료한 말투, 무엇보다 루시가 입은 앙증맞은 '아동복'에 흠뻑 빠졌다. 머리핀부터 셔츠와 조끼, 카디건, 모직 플리츠 스커트와 타이즈, 구두까지 빈틈없이 갖춰 입었지만 딱 하나, 코트는 빠뜨린 채였다. 집에서 숨바꼭질을 하다 나니아로 가버렸기 때문이다. 나중에 네 남매가 다 같이 나니아에 갔을 때도 마찬가지다. 아이들은 너무 추운 나머지 옷장 안에 있던 커다란 성인용 모피코트를 걸쳤다.

어른들은 모험을 맞닥뜨렸을 때 당장 자신에게 없는 것(비상금, 여분의 양말 또는 용맹함)부터 헤아리는 법이다. 그러나 아이들은 잭나이프나 물통, 따뜻한 외투가 없다며 모험을 망설이는 일은 없을 것이다.

케이크 보트

물가의 아이들을 보니 타샤 튜더*의 에피소드가 하나 떠오른다. 타샤 튜더는 아들의 생일 파티가 열리는 밤에 자신이 구운 케이크를 나무판과 이끼 위에 올렸다. 그리고 그것을 집 근처 개울가로 가져가 초에 불을 붙인 뒤 냇물에 띄워 흘려보냈다. 개울이 끝나는 지점에는 아들과 친구들이 서 있었다. 마침내 작은 뗏목을 탄 생일 케이크의 불빛이 나타났다. 아이들의 환호 소리와 함께!

* 미국의 삽화가 화가, 동화작가.

꼬마 도둑

상주하는 가사도우미가 있는 가정에 가 본 것은 아주 나중의 일이다. 어릴 적 내 주변에는 그런 집이 없었다. 하숙생이라면 모를까. 일곱 살 무렵 우리 집 작은 방에는 대학생 언니가 잠시 살았다. 엄마와 내가 동네를 돌아다니며 전봇대마다 '셋방 놓습니다'라고 쓴 전단을 붙였기 때문이다.

당시 나는 어른들이 '아가씨'라고 부르는 모든 여성들이 신비롭고 아름다워 보였다. 그들은 엄마나 이모, 고모나 숙모들과는 다른 분위기를 풍겼다. 나도 자라면 그런 '아가씨'가 되는 것이라 생각했다. 언니는 매우 조용히 지냈고 가끔 눈을 마주치면 부드러운 미소를 지어 주었다. 언니는 우리 집에서 유일하게 방문을 잠그고 지내는 사람이었는데, 화장실에 들어갈 때면 항상 '딸깍' 소리가 났다.

집에 아무도 없던 오후에 나는 몰래 비상열쇠를 찬장에서 꺼내 언니 방에 들어갔다. 하얀 이불에서는 은은한 향기가 났다. 화장대를 요리조리 살피다 한켠에 꽂아 놓은 길쭉한 스틱 봉투 중 하나를 훔쳐 방을 나왔다. 동서커피믹스였다. 베란다에 쭈그린 뒤 그릇에 가루를 쏟아 놓고 손가락으로 콕콕 하얀색과 갈색을 찍어먹었다. 달콤하고 어렵고 근사한 맛이었다. 그 언니는 겨우 두어 달 지내다 떠났는데 나는 이따금 언니가 없어진 커피믹스 한 개를 알아차렸을까 궁금해하곤 했다.

나중에 그 방에는 스무 살의 사촌 오빠가 들어와 학교를 다녔다. 뻔뻔하게 이야기하자면 그래도 그 언니는 응큼한 침입자의 피해를 덜(?) 본 편이다. 동생과 나는 사촌 오빠가 없을 때 오빠 방에 들어가 병아리 두 마리를 풀어놓고 방방 뛰어 놀며 병아리들이 이불 위에 똥을 잔뜩 싸게 했었다.

꿀과 그림

몇 해 전 밤나무가 많은 곳에서 밤꿀을 샀다. 밤꿀은 밤껍질보다 색이 짙어 고동색에 가깝고, 특유의 톡 쏘는 향과 깊은 단맛이 있었다.

칼이 그린 대부분의 카린은 치아를 보이지 않는 단단한 미소에 깊은 눈을 하고 있다. 나는 칼이 윤이 나는 듯한 이 그림을 건식재료(파스텔)로만 그렸다는 것을 믿을 수 없다. 그는 분명 안료에 (다른 무엇도 아닌) 밤꿀을 섞은 것이 분명하다. 특히 카린의 깊은 눈동자와 아이를 돌보는 부드러운 동작을 묘사할 때 말이다. 아니면 어느 관용어처럼 카린과 아이를 바라보는 칼의 "눈에서 꿀이 뚝뚝" 떨어졌던 것일까?

뒤돌아보는 얼굴

P.47

뒤를 돌아보는 얼굴은 특유의 정서를 자아낸다. 몸과 얼굴은 서로 반대 방향을 향해 멀어지며 감정과 이야기를 품을 장소를 마련한다. 아주 어린 아기일지라도 말이다. 돌아보는 아기의 표정이 무덤덤하다. 아이를 그들만의 세상에서 자꾸만 불러내는 존재가 부모인지도 모른다.

스킨십

첫 시집을 낸 후 시인이자 편집자인 C로부터 스킨십을 테마로 에세이를 써보면 어떻겠냐는 제안을 받았다. 나는 무척 고민에 빠졌다. 생각해보니 나는 스킨십을 별로 안 좋아하는 사람이었던 것이다(결국 그 기획은 수정되었다). 왜일까? 거슬러 생각해보니, 아무리 애써도 엄마가 나를 안아 준 기억이 떠오르지 않았다. 나의 엄마는 가족에게 매우 헌신적이었지만 애정 어린 말이나, 포옹, 키스 같은 표현으로 사랑을 드러내는 사람이 아니었다. 내가 가진 최초의 기억은 네 살 무렵인 것 같은데, 서로 키스나 포옹을 한 기억이 없다. 나는 (다 자란)수험생들이 시험장 밖에서 부모와 포옹을 하는 모습을 보면 속으로 놀라곤 한다. 어릴 적 우리 가족은 한 이불을 덮고 자다가도, 조금이라도 서로의 발이 스치면 불에 덴 것처럼 놀라 발을 샥샥 옮기곤 했다.

대신 엄마가 동생과 나에게 사랑을 주는 방법은 노동과 기도였다. 엄마는 하루 종일 우리를 사랑했다. 그러나 어린 우리에겐 당연한 일이어서, 엄마는 벽지의 반복되는 무늬나 파도의 끊임없는 물결처럼 언제나 우리를 먹이고 입히고 재우는 사람이었다. 그러다 어느 날, 일곱 살의 동생은 엄마가 우리를 엄청나게 사랑한다는 사실을 깨달았다. 그날은 동생과 내가 성당에서 첫영성체*를 받는 날이었다.

아이들은 흰 셔츠에 정장바지를 입거나, 흰 원피스에 레이스로 된 미사포를 쓰고 양손으로 조심스레 기도초를 들었다. 긴 행렬 중 나는 친구들 사이에 있었고 동생 옆에는 엄마가 보조를 맞추고 있었는데, 미사 전에 미리 초에 불을 붙였던 터라 촛농이 꽤 흥건해졌다. 오르간 소리와 함께 막 성전으로 들어가는 찰나, 엄마가 재빨리 동생의 초를 기우려 촛농을 엄마의 손등에 모두 부었다. 동생의 눈이 휘둥그레졌다. 엄마는 혹시라도 동생이 촛농에 손을 델까봐 걱정한 것이다. 첫영성체를 받는 날 동생은 엄마가 주는 사랑의 초월적인 면을 경험했다. 우리가 신의 자애를 상상할 때 부모를 떠올리는 이유는 바로 그런 경험 때문일 것이다.

* 가톨릭에서 세례를 받은 뒤 처음으로 하는 영성체 의식

내복

아마도 우리 자매는 해마다 서울에서 가장 빨리 내복을 입는 아이들이었을 것이다. 조금이라도 찬바람이 스치면 엄마는 재빨리 내복을 꺼냈다. 감기를 달고 살았던 우리 자매는 주로 연분홍이었던 면 내복과 초록색 스키바지를 겨우내 입고 다녔다. 집에 오면 겉옷은 훌훌 벗고 내복만 남겼는데, 그대로 잠옷이자 실내복이 되었다. 심지어 나는 중학생이 되어서도 내복을 입고 다니며 친구에게 "너는 왜 (이 좋은) 내복 안 입어?"라고 묻기도 했다. 손목 밖으로 나오는 내복 시보리를 감추려 수시로 블라우스 소매를 잡아당기면서 말이다.

엄마가 새 내복을 사온 날, 우리 가족 넷은 위아래 내복인 채로 거울 앞에 섰다. 새 내복의 가슬거림과 산뜻함에 다들 기분이 좋아졌다. 갑자기 동생이 "신나는 내복 파티!"라고 외치며 까불이 춤을 추자 모두 깔깔 웃음이 터졌다. 우리는 내복 모델의 포즈를 흉내 내고 게다리춤을 추며 놀았다. 특히 동생과 나는 다리에 힘이 풀려 이불 위로 풀썩 쓰러질 때까지 말이다. 그래, 우리에게 그런 날도 있었다.

교사 일기

수채 물감은 유채나 아크릴보다 쉽게 접할 수 있는 재료이지만 크레파스를 자유롭게 쓰던 아이들에게는 그리기에 첫 좌절을 맛보게 하는 재료이기도 하다. 물과 안료의 비율 조절도 어렵지만, 연필로 스케치를 잘 하는 것부터 난관이다. 10년째 중학교 미술교사인 나도 오랫동안 수채화가 두려웠다. 어떻게 하면 아이들이 자연스러운 선 쓰기를 쉽게 익히고 수채화의 느낌을 잘 살릴 수 있을까? 물론 알려줄 수 있는 구체적인 방법은 있다. 연필의 각도, 손의 스냅, 필압, 터치의 방향, 물의 농도, 색 혼합 시 유의점 등을 상세히 알려주면 된다. 근 10년 동안 그렇게 설명했다. 그러나 가장 간단하면서 효과적인 방법을 최근에 찾았다. 일일이 방법을 나열하기보다 이렇게 말하는 것이다. "자, 개를 살살 쓰다듬듯이 선을 그어볼까요? 사각사각 소리가 나죠?" "색종이가 아니라, 한지처럼 채색해봅시다, 얼룩을 두려워하지 말고!" 아이들은 비유를 사용하면 훨씬 잘 흡수한다.

가을에 아이들은 하늘과 땅, 바다와 강, 식물과 동물을 그렸다. 살색이라는 말이 없어진 것처럼, 하늘색이란 말도 없어져야 하지 않을까? 많은 아이들이 하늘은 하늘색, 사과는 빨간색, 나뭇잎은 초록색을 칠한다. 나는 칼 라르손의 베이지 빛 하늘과 강을 보며 다시 고민에 빠졌다.

과자를 든 아이

🙂

나는 숫자로 된 기억에 매우 약한 편이지만 내 동생이 일곱 살이었을 때의 몸무게는 기억 한다. 그 무렵의 사진을 볼 때마다 엄마가 한숨을 쉬며 이야기하기 때문이다. "이 새다리 좀 봐라, 초등학교 입학 할 때 18kg 겨우 나갔으니…" 유난히 밝은 갈색의 긴 머리를 반 묶음하고 연보라색 사파리 코트(우리 자매는 그 옷을 '치마잠바'라고 불렀다)를 입은 동생은 모델처럼 양손을 허리에 올린 채 한쪽 다리를 뻗어 잔뜩 폼을 잡고 있다.

나는 그림 속 이 아이의 어정쩡한 포즈와 손에 든 빵 조각을 보고 꼭 30년 전 내 동생을 본 것 같아 웃음이 났다. 누군가 내게, 놀이터에서 놀고 있는 아이들 중 누가 네 동생이냐고 물었다면 나는 바로 '과자를 들고 있는 아이'라고 했을 것이다. 열두 살까지도 밥을 잘 안 먹는 통에 부모님 애를 태웠던 동생은 과자 만큼은 굉장히 좋아했다. 한 이웃이 우리 엄마에게 "얘는 항상 손에 과자를 들고 있더라고요." 해서 엄마가 민망해 하기도 했다. 초등학교 입학식에서는 키가 작아 맨 앞줄에 섰던 동생은 고등학생이 될 무렵 나를 앞지르더니, 지금은 평균키인 나보다도 훨씬 크다. 여전히 과자와 프렌치프라이, 밀크쉐이크를 제일 좋아한다.

.

릴라 히트내스의 저녁식사

나는 칼의 많은 그림 중에서 램프와 화병을 둘러싸고 저녁을 먹는 이 그림이 가장 율동적으로 느껴진다. 구도 상 이 그림의 주연은 근사한 곡선의 램프와 풍성한 화병, 그리고 식탁 위의 각종 식기와 음식들이다. 그러나 누구도 이 그림을 정물화로 생각하지는 않을 것이다. 그림이 쉬지 않고 움직이기 때문이다. 달그락거리며 식기가 부딪히는 소리와 아이들의 목소리, 램프의 불빛 아래 어른거리는 그림자와 풍성한 실내복이 만드는 실루엣. 무엇보다 우리는 어둠 속에서, 아이들의 미소가 떠올랐다 사라지는 것을 본다.

성냥을 그었을 때

밖은 꽝꽝 춥다.
성냥 파는 소녀가 성냥을 그었을 때
화르르 불속에 어른거린 풍경이 여기 있다.

벽화 그리기

(이미지)

나의 부모님은 내가 지하실 벽 가득 드로잉을 하고, 거실 벽에 싸구려 포장지로 띠를 두르거나 한 면을 온통 초록색으로 덮어도 잔소리나 참견을 하는 분들이 아니었다. 그렇다고 관심을 보이거나 독려를 하지도 않았다. 그저 "이게 뭐고?"하고 인상을 찌푸리는 것이 끝이었다. 그때나 지금이나 부모님에게 집은 밥과 이부자리가 있는 곳이지 갤러리나 카페 같은 곳이 아니다. 먹고, 쉬고, 자는 일을 집이 아닌 다른 곳에서 할 수 있다고 생각하지도 않는다. 두 분은 호캉스 같은 단어를 절대 이해하려 하지 않을 것이다. 호기롭던 스무 살의 나는 집 방문마다 제소Gesso로 덮은 다음, 아이보리 배경색을 칠하고 꽃과 잎, 열매 같은 보태니컬 패턴을 그려 넣었다. 칼과 카린의 딸 수잔느처럼 말이다. 하지만 결과는 좋지 못했다. 내가 방문 세 개 중 하나를 겨우 완성한 뒤 나머지는 나 몰라라 했기 때문이다.

한낮의 악보

아이들은 한 무더기의 꽃과 가지를 어디로 나르는 걸까?
왼쪽으로 가서 꽃무덤을 쌓으면,
어른이 되어 오른쪽으로 돌아오는 걸까?

카린의 앞치마

카린이 내 친구였다면 앞치마 한 벌 쯤은 선물 받거나 졸라서 받아냈을 것이다. 카린과 아이들은 원피스 위로 늘 앞치마를 걸치고 있다. 칼의 그림이 세상에 알려지면서 카린이 직접 만들어 입히던 아이들의 일상복도 함께 주목받았다. 그가 만든 앞치마는 대부분 어깨에 주름을 넓게 잡은 프릴이 달려 있고 아랫단은 간결하게 일자로 마무리된 디자인으로, 허리를 졸라매지 않는다. 패턴은 단순한 줄무늬이거나 단색이다. 호수가의 카린은 검은 드레스에 우아한 드레이프의 모자를 쓴 외출복 차림이지만 여전히 앞치마를 입고 있다. 그 넉넉한 폭으로도 꽉 찬 일과 온갖 상념들을 다 품기는 어렵지 않았을까. 카린과 내가 함께 걸었다면 그의 앞치마부터 해와 바람에 팡팡 털어주었을 것이다.

책 읽는 농부

초등학교 3학년 때의 일이다. 장래희망을 발표하는 시간에 한 아이가 자신의 꿈은 어부라고 말했다. 선생님이 눈을 동그랗게 떴고 이어 그렇구나, 고개를 끄덕이시며 수업을 이어갔다. 정작 내 장래희망은 뭐라고 말했는지 기억나지 않지만 그 아이의 씩씩한 목소리는 이따금 떠오른다. 그 아이는 초등학교를 졸업하기 전에 미국으로 떠났는데 이민 소식을 들은 나는 그 애가 미국에서 어부가 된 모습을 상상해보려 애썼지만 잘 안됐다. 꼭 어부가 될 필요는 없는데도 말이다.

나는 내가 담당하는 문학반 아이들에게 종종 앞으로 어떤 삶을 살든 꼭 글을 쓰라고 이야기하곤 한다. 일기, 편지, 호소문, 선언문, 시, 에세이, 소설 무엇이든 좋다. 어느 때건 자신과 주변의 이야기를 기록하고 전달할 수 있는 사람, 글을 쓰며 질문하고 반추할 수 있는 사람이 된다면 좋겠다. 한번은 우리 반 아이가 쓴 기발한 엽편 소설을 읽고 감명한 나머지 너는 거지가 되어도 글을 쓰고 대통령이 되어도 글을 써야한다고 말했다가, 슬플 때도 글을 쓰고 기쁠 때도 글을 쓰라고 고쳐 말했다. 아이들에게 직업을 장래희망의 전부로 한정 짓는 말을 하지 않으려 조심하기 때문이다. 칼과 카린의 아이 이스비욘은 하루의 농장 일을 마치면 책을 펼치는 사람으로 자라지 않았을까? 그림과 같이 편안한 자세로, 만족스러운 미소를 지으면서 말이다.

102

L의 조카들

그 해 여름 L의 양옥집에는 일주일째 조카들이 와 있었다. "내가 옷을 갈아입는 틈도 못 참고 애들이 놀자고 방문 앞에서 보채지 않겠어요?" L의 얼굴에 불평과 자랑이 동시에 드러났다. "근데 두 아이가 참 달라요. 큰 아이는 문을 쾅쾅 두드리면서 '고모! 뭐해요? 히히, 팬티 갈아입어요???'라고 소리쳐서 화가 났거든. 그런데 작은 아이는 똑똑, 하더니 노래를 하는거야. 'Do you wanna build a snowman~?'*"

* 겨울왕국 OST

나와 당신의 집

칼 라르손의 그림을 보며 나의 어린 시절을 무수히 떠올렸다.

그러나 내가 되새긴 그 장면들은 대부분 엄마의 카메라를 통해 남겨진 것들이다.

칼이 자신의 아이들을 화폭에 옮겼듯이 말이다.

많은 이들이 그의 그림 앞에서 자신의 집과 가족을 떠올리고

이상적인 가정을 그릴 것이다.

그러나 어디가 내 집이며, 누가 내 가족일까?

우리는 집과 가족이 언제나 거리距離의 문제이며

그 거리를 재는 도구가 마음임을 안다.

나는 이 책을 나의 가족들에게 선물 할 것이다.

사랑하는 이와 환한 단풍을 보는 듯한

이 기쁨을 당신과도 나누고 싶다.

칼 라르손의 또 다른 그림들

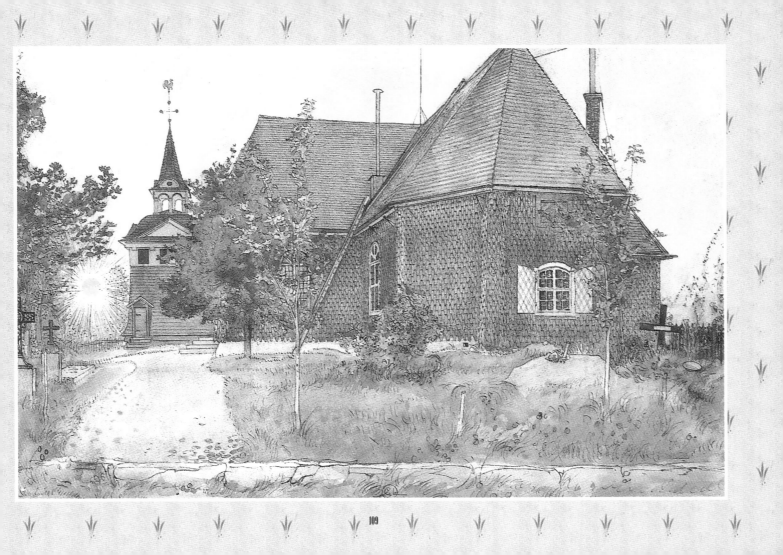

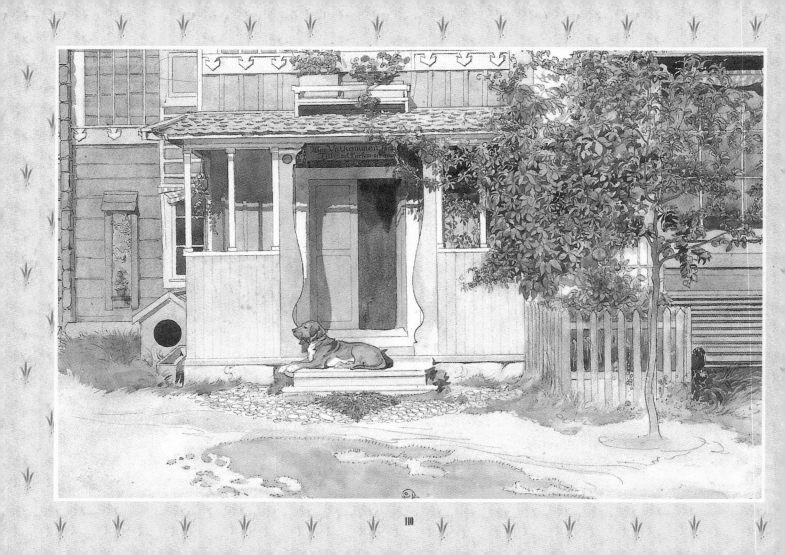

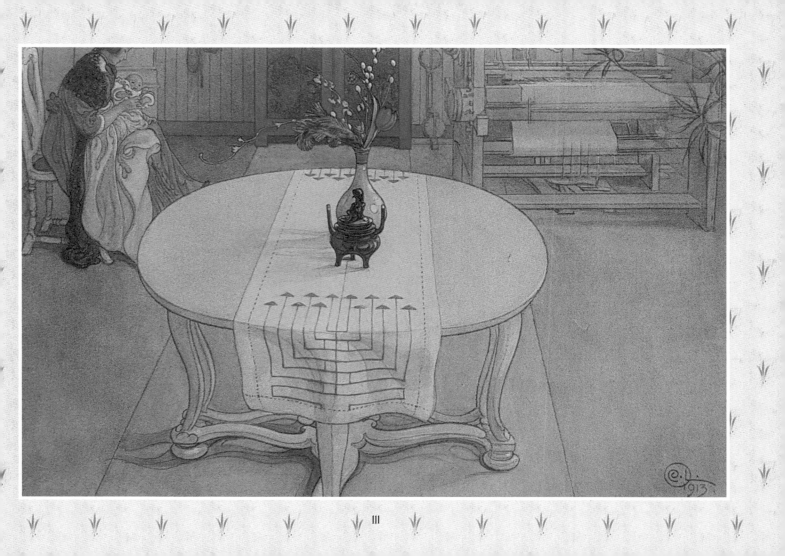

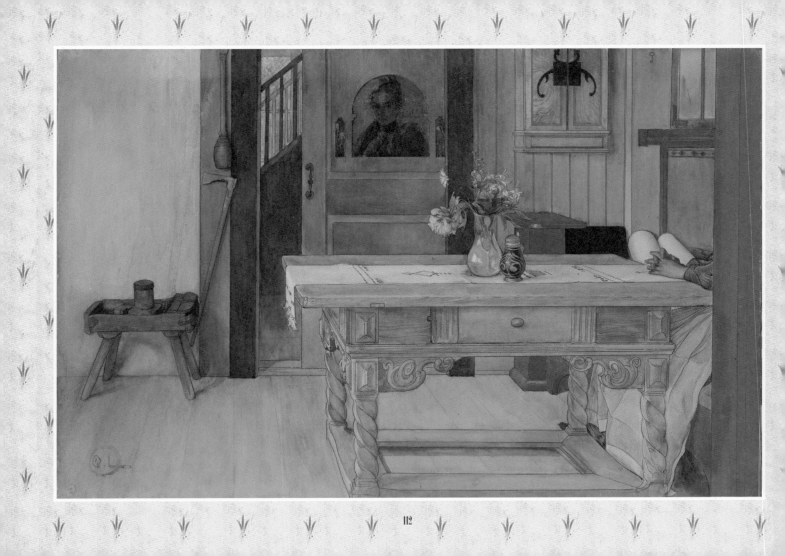

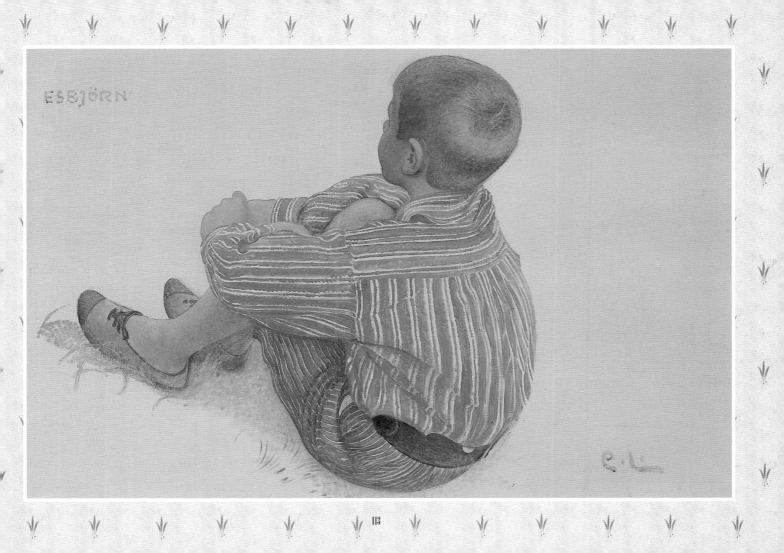

ESBJÖRN

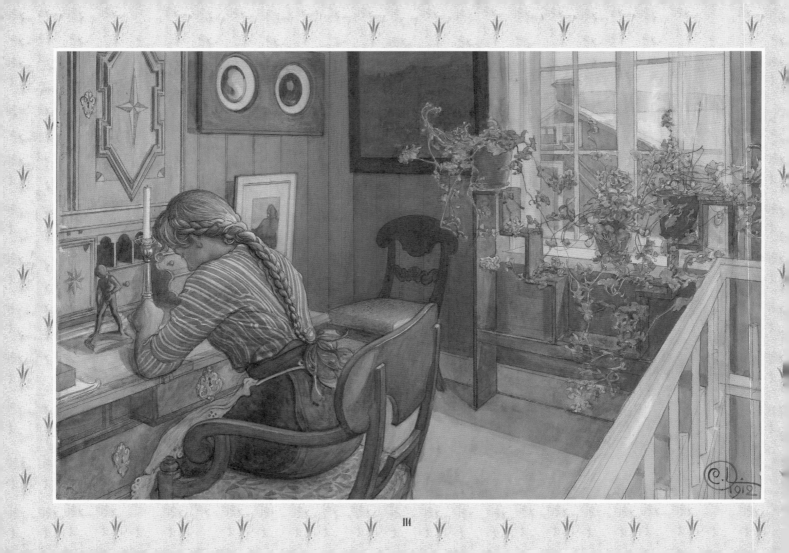

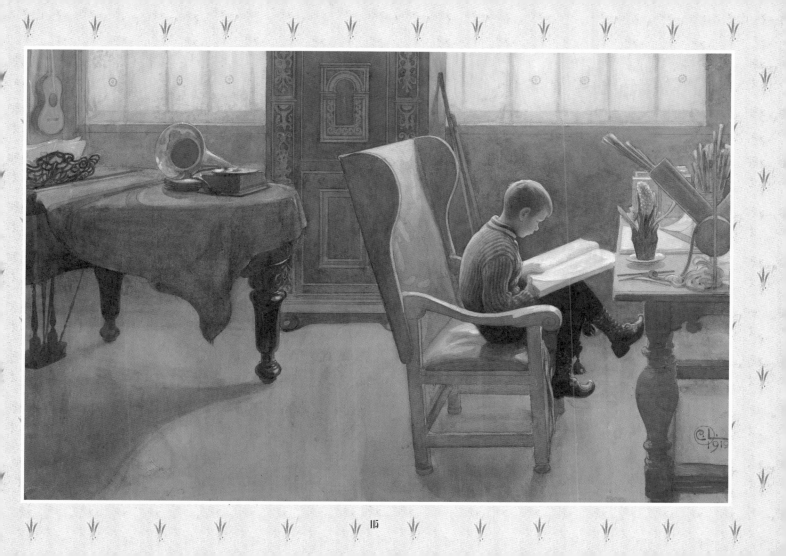

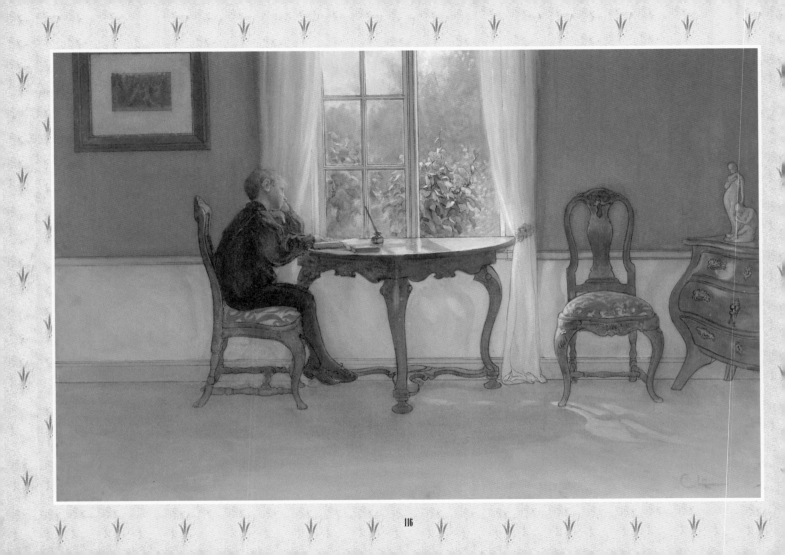

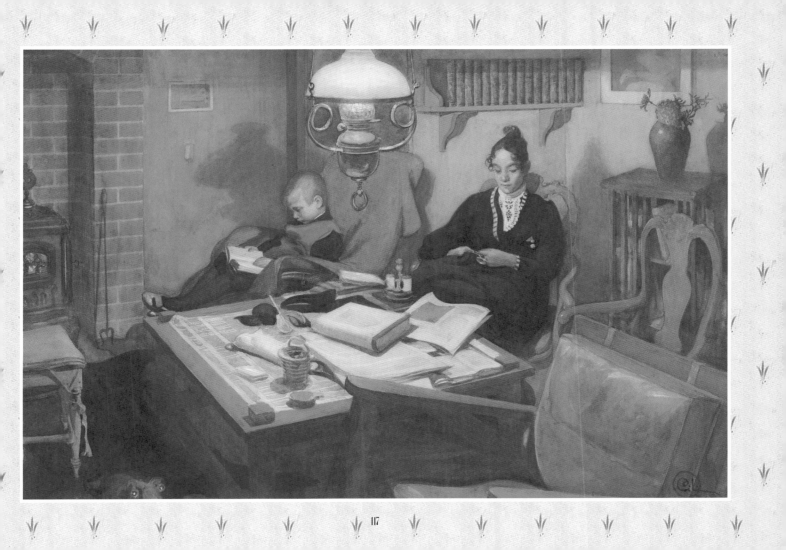

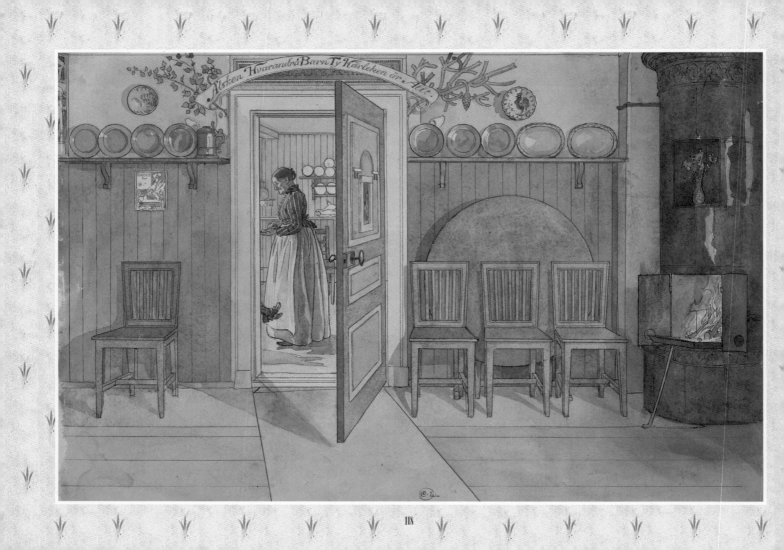

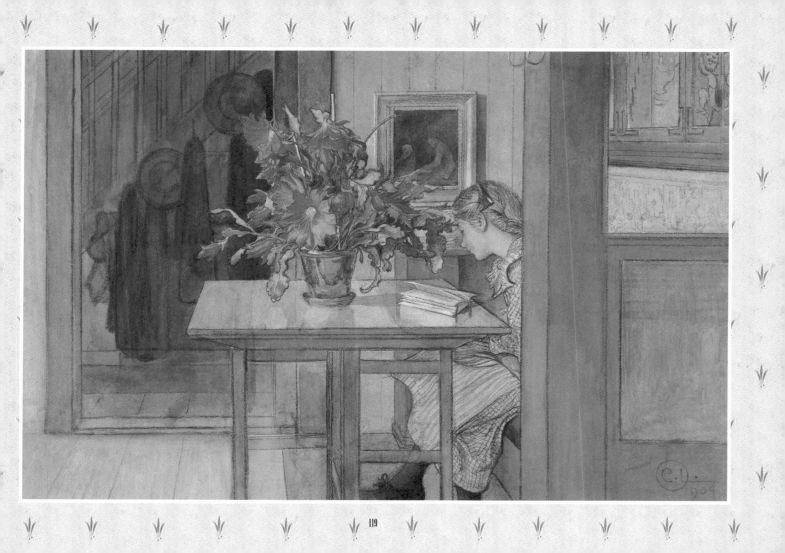

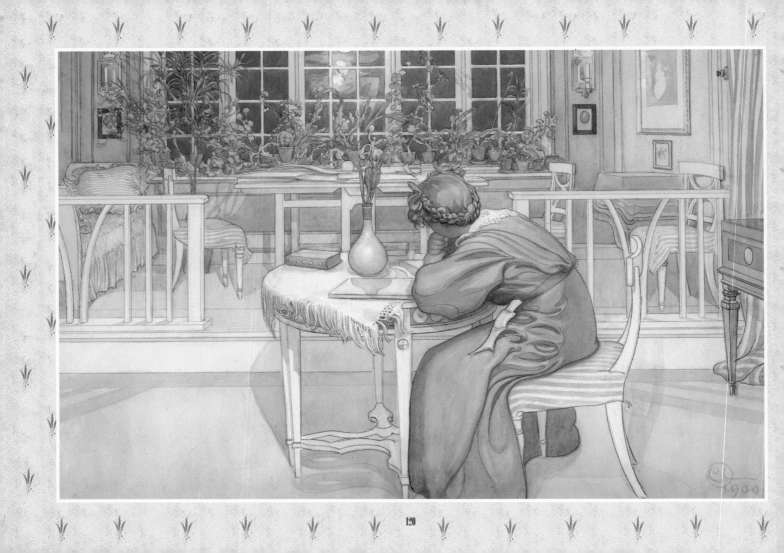

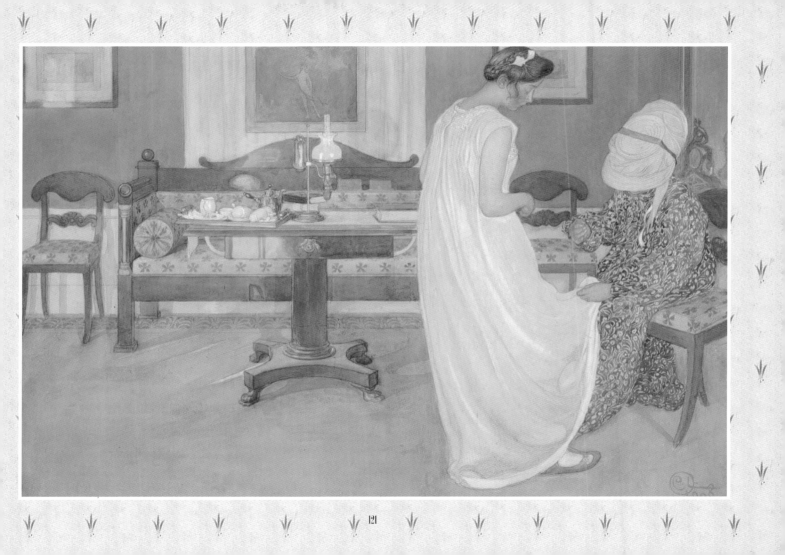

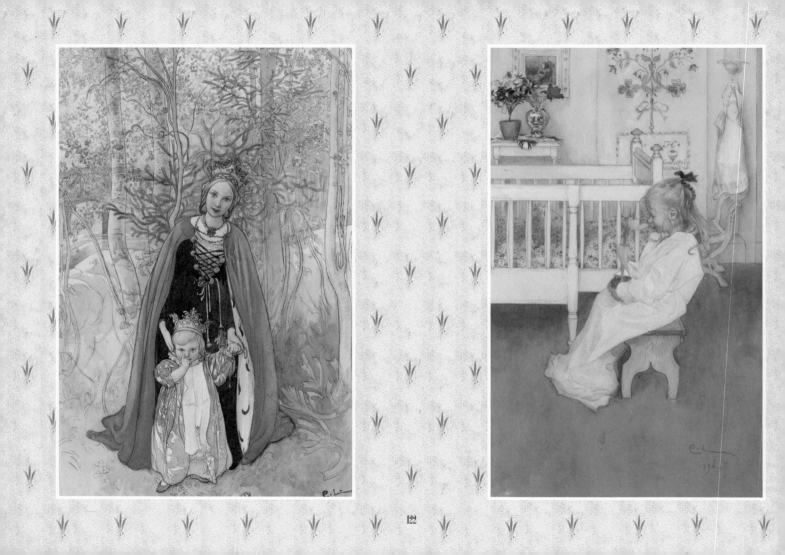

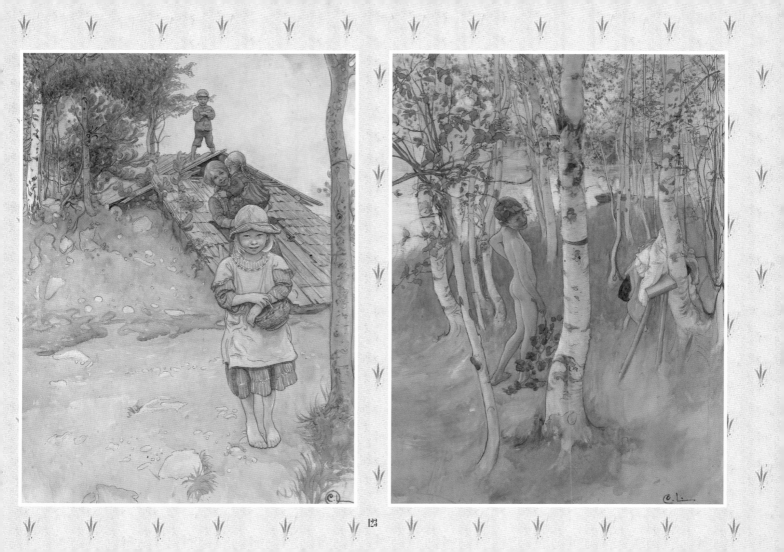

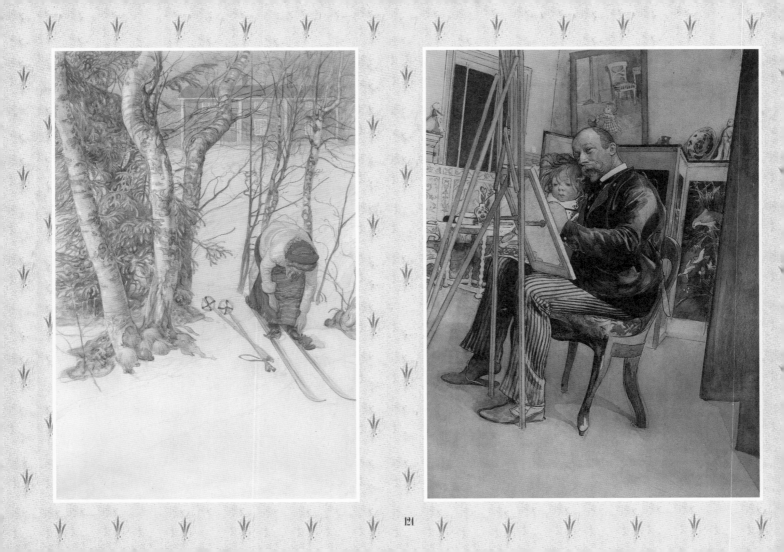

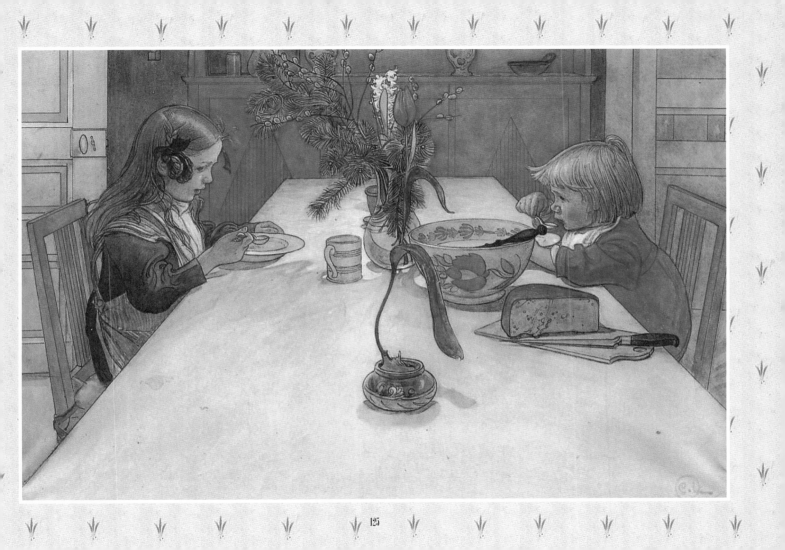

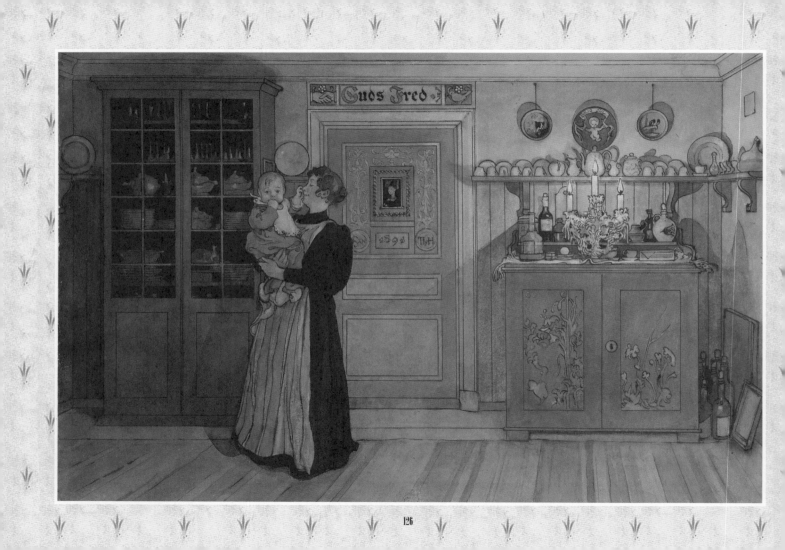

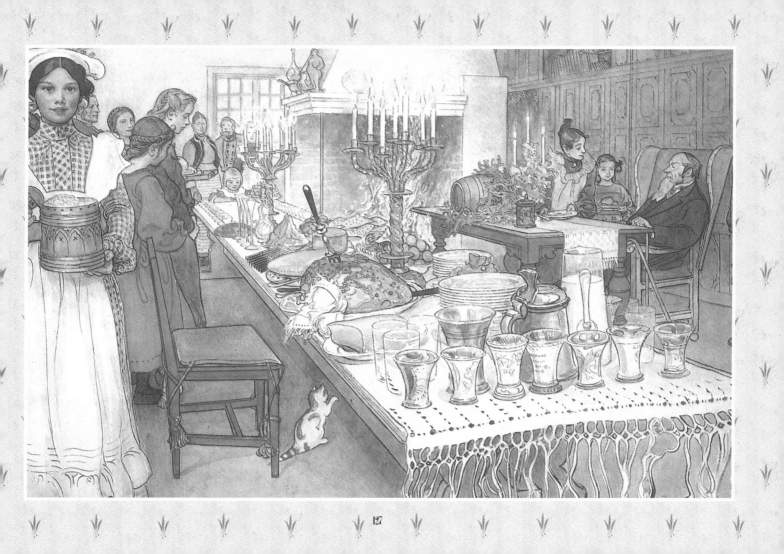

칼 라르손, 그의 그림 속 테이블에 초대받는 행복

안애경 / 《핀란드 디자인 산책》 저자

칼 라르손은 평화롭고 행복한 가족과 아름다운 자연을 마치 '그림일기'처럼 묘사한다. 평범한 일상이지만 작가만의 감성이 담긴 사랑스런 공간으로 독자들을 초대하면서, 마치 테이블 한 귀퉁이를 비워 놓고 따뜻하게 맞이하는 듯하다. 누구든지 칼 라르손의 그림을 감상하면 그림 속 등장인물들과 함께 있어도 좋을 것만 같은 상상을 하게되고, 일상의 모든 물건 하나하나에 소중한 감정을 갖게 만든다. 그의 그림에는 언어로 표현할 수 없는 사람과 주변 사물들의 충만한 행복이 담겨 있다.

그림에 등장하는 모든 사물들은 칼과 아내 카린 그리고 아이들 모두의 손길이 모여 직접 조각하고 다듬고 짜고 페인트를 칠한 공예품들이다. 칼은 이렇듯 정성을 가득 담아 만든 귀한 사물들이 제자리에 놓이기까지의 과정 또한 소중히 여겼다.

지금으로부터 100여년 전에 그려진 그림이지만, 칼의 그림에 담긴 일상은 오늘날 스웨덴 사람들이 즐기는 목가적인 여름 생활과 크게 다르지 않다. 대부분의 스칸디나비아 사람들이 갖는 '여름 집 생활'은 긴 휴가기간에 빼놓을 수 없는 커다란 행복이다. 잠시, 최첨단 기계에서 벗어나 한 여름 자연에서

한가롭게 지내는 현대인의 생활이 작가의 그림 속 풍경에 고스란히 담겨 있다. 스칸디나비아 사람들은 전통과 자연을 존중하며 살아가는 공통점이 있다. 새로운 것으로 채우기보다 할아버지 할머니가 살아온 전통을 지키고 공예적인 요소들을 생활에서 실용적으로 적용시키며 사는 합리성이 바로 '스칸디나비아 스타일'의 근간인 것이다. 칼 라르손의 그림에서 보이는 일상의 공간에 놓인 공예품, 가구의 디자인과 색감, 패턴, 장식 등은 오늘날 일컫는 '스칸디나비아 스타일'에 큰 영향을 끼쳤다.

작가가 살던 시절에는 자연에서 영감을 얻고 오랜 시간에 걸쳐 하나씩 직접 만드는 생활 덕분에 창의적인 생각을 키우기에 더 없이 좋은 환경이었다. 창의적인 '손과 눈'으로 공간을 채우는 일이 큰 행복이었음을 그의 그림을 통해 알 수 있다.

칼 라르손 가족이 살던 목조주택 릴라 히트내스는 목수의 정교한 손길이 닿은 '짜맞춤 기법'으로 지어졌다. 100년이 넘어서도 많은 여행자들이 고스란히 작가의 나무로 지은 집을 방문할 수 있는 이유다. 단단하게 지은 나무집에 잘 만든 아름다운 가구가 배치되고 모든 것이 제자리에서 균형을 이루는 일상을, 작가는 그림으로 세밀하게 기록했다. 방마다 다른 용도와 기능의 가구들이 놓이고 특히 클래식한 그림이 그려진 타일로 장식된 벽난로는 아름다움과 더불어 추운 겨울을 지내는데 중요한 기능을 갖는다. 벽난로는 불을 땐 후, 아주 천천히 벽면을 덥히며 방안의 온기를 전한다. 온돌이 아닌 주거형태에서 벽난로와 러그는 생활에서 중요한 요소다. 차가운 바닥에 깔리는 러그는 직기를 이용해서 한 올 한 올 짜는데 그 방식은 현대 생활에 그대로 남아 있다. 스칸디나비아에서 실생활에 사용하는 러그는 많은 공예가들이 다양한

패턴으로 선보이고 있으며 공예교육에서 대표적으로 실행하는 프로그램이다.

왜 사람들은 칼의 그림을 좋아할까? 아마도 작가의 그림이 전하는 세세한 감정과 사랑스런 장면들이 바쁘고 산업화 된 환경에 지쳐있는 현대인들에게 큰 위로를 주기 때문일 것이다. 작가의 그림에서 보이는 행복하고 창의적인 삶은 지금까지 스웨덴 사람들이 지키는 지속가능한 건강한 삶에 많은 영향을 주었다. 무엇보다 '스칸디나비아 스타일'은 자연과 전통을 지키며 물질보다는 화목한 가족의 행복을 추구하는데 있다. 바로 칼 라르손의 그림에 '스칸디나비아 스타일'의 근간인 가족과 이웃이 함께하는 평화롭고 조화로운 삶이 고스란히 담겨 있다.

작가의 그림에는 인상파 화가의 표현 기법도 보인다. 나무와 하늘과 같은 자연을 표현하는 방법으로 인상파 화가들처럼 눈에 보이는 세계를 정확하고 객관적으로 기록하지만 자연의 현상들을 재빨리 스케치하고 색을 입히는 과정에서 작가는 가장 밝은 빛과 어둠을 그만의 독특한 화풍으로 채우고 자신과 가족의 이야기를 섬세하게 담아 그림을 보는 사람들에게 다정하게 말을 건넨다. 많은 사람들이 그의 그림을 사랑하는 이유일 것이다.

그의 그림 속 사람과 사물들을 세밀하게 관찰하는 즐거움을 누리시길 바란다. 그 즐거움 속에서 행복을 느낄 수 있다면 그것이 바로 작가의 의도이며 스웨덴 사람들이 추구하는 행복한 삶의 근원임을 알 수 있을 것이다.

도판 목록

칼 라르손Carl Larsson, 1853. 5. 28~1919. 1. 22

칼 라르손은 스웨덴 역사상 가장 사랑받은 아티스트 중 하나다. 집과 가족을 묘사한 그의 아름다운 수채화들은 19세기 말 스웨덴 사람들의 생활을 가장 잘 담은 풍부한 기록이라는 명성을 얻었다.

이 책에는 아내 카린과 여덟 자녀로 이루어진 라르손 가족이 직접 가꾼 집 릴라 히트내스에서 살아간 모습을 그린 작품들을 모아놓았다. 라르손 가족과 그들의 생활, 그리고 그의 그림 기법을 흥미롭게 묘사한 설명도 함께 곁들였다.

글쓴이..폴리 로슨

번역가. 칼 라르손의 그림에 담긴 이야기를 스웨덴 작가 렌나르트 러드스트룀의 글을 다듬어 영어로 다시 썼다.

옮긴이..김희정

가족과 함께 영국에서 살면서 전문 번역가로 활동하고 있다. 옮긴 책으로《사다리 걷어차기》《랩 걸》《어떻게 죽을 것인가》《장하준의 경제학 강의》《그들이 말하지 않는 23가지》《시크Thick》《배움의 발견》《우주에서 가장 작은 빛》《지지 않기 위해 쓴다》를 포함해 60여 권이 있다.

시인..배수연

미술과 철학을 전공했다. 현재 중학교 미술교사로 일하며 틈틈이 시와 산문을 쓰고 있다. 펴낸 책으로 시집《조이와의 키스》《가장 나다운 거짓말》《쥐와 굴》이 있으며《교실의 시》《여기서 끝나야 시작되는 여행인지 몰라》등 다수의 산문집에 참여했다.

칼 라르손의 나의 집 나의 가족

1판 1쇄 펴냄 2021년 12월 15일
1판 2쇄 펴냄 2022년 1월 20일

지은이 칼 라르손
글쓴이 폴리 로슨
옮긴이 김희정
펴낸이 안지미

펴낸곳 (주)알마
출판등록 2006년 6월 22일 제2013-000266호
주소 04056 서울시 마포구 신촌로4길 5-13, 3층
전화 02.324.3800 판매 02.324.7863 편집
전송 02.324.1144

전자우편 alma@almabook.com
페이스북 /almabooks
트위터 @alma_books
인스타그램 @alma_books

ISBN 979-11-5992-352-4 00600

알마는 아이쿱생협과 더불어 협동조합의 가치를 실천하는 출판사입니다.

종이 표지_매직콤마 120g/㎡ 본문_그린라이트 100g/㎡